U0012960

ヤクザときどきピアノ

有時混黑道，有時彈鋼琴

鈴木智彦 著

許郁文 譯

給台灣讀者的話

心中那份對西方的自卑感一直讓我很煎熬。每每看到使用白人模特兒照片的日商廣告，自卑感就會被攪動，我也為此苦不堪言。不過，再怎麼討厭西方國家，我的生活和精神與西方文化已密不可分。

小學每天的營養午餐是麵包與牛奶，電視上播的是好萊塢電影，廣播播放的是英國搖滾樂團的音樂。與女朋友第一次約會的地點是美術館，欣賞的是歐洲畫家的畫作。話說回來，我家信奉的是羅馬天主教，我的神……不對，若以宗教的方式來說，神的獨子是猶太人。

高中的時候，我很崇拜因為拍攝越南戰爭而死的澤田教一與一之瀨泰造，這兩位日本攝影師勇敢地前往戰場，完全不輸給西方國家的攝影師。進入大學念攝影之後，班上有台灣留學生，與他們交談讓我對外國產生了興趣。打工時，應專業攝影師之邀，從事拍攝外國風景與快照的工作，因此從大學輟了學。只要能去國外，不管薪水多低、工作多忙也沒有關係。

我一年有三分之二的時間待在美國、歐洲、亞洲與澳洲，從早開始一直拍到晚上才休息。當年還沒有網路，國際電話又非常貴，一到國外拍照就有好幾個月聽不到日文，也沒機會讀日文或說日文，但也因為如此，我深刻體會到了日本與外國、西洋與東洋的差異。當時外國的日式餐廳不多，我光是在中式餐廳吃到炒飯就感動得流下眼淚。

雖然我在東洋長大，卻是外黃內白的香蕉，讓我察覺這件事的是華裔新加坡歌手 Dick Lee 的專輯《The Mad Chinaman》。當年寶礦力水得廣告使用了他那

句「Wo Wo Ni Ni 我我你你」歌詞，在日本造成了轟動。以友情、冒險、背叛、復仇、戀愛為主題的歌曲到處都有，但在島國日本，沒有以亞洲人身分闖出名號的歌手。我後來會採訪黑道，也是因為黑道與忍者、藝妓、富士山一樣，都是日本的代名詞，如果是在這塊領域，肯定能比西方國家的人做得更好。

如果只是想摸摸鍵盤，那還另當別論，我之所以害怕鋼琴教室，一樣是出自於對西方的自卑感。鋼琴是西方音樂最具象徵意義的樂器之一。過了四十歲後，我有機會了解了所謂的哲學，但哲學等於西洋哲學這件事也狠狠打擊了我，絕望的同時，我接受了濃厚的西洋文化，下定決心另闢蹊徑。

打開眼界之後，我發現前方有許多前輩。參考文獻中的《遊藝黑白》是一本世界知名鋼琴家的訪談集，作者是來自台灣的焦元溥先生。採訪與演奏非常類似，輕輕地彈奏會柔柔地發出聲音，膚淺的問題會得到膚淺的答案。愈是這方面的專家，愈會試著了解對方。如果發現對方很無知，那就只會說一些場面話。焦

元溥先生對鋼琴演奏的造詣引起了西方頂級鋼琴家的共鳴，如果沒有同等級的熱情與見地，是無法讓這些鋼琴家坦誠相對的。

本書是耗時五年撰寫的《魚與黑道》後續。我曾經在採訪時為了了解鰻魚的幼魚而前往台灣，也趁這次機會向景仰已久的焦元溥先生、照顧我的台灣漁業相關人士、宜蘭市的漁夫、譯者與出版社道謝。多虧大家的幫忙，我才能寫了兩本書，而且兩本書都在台灣出了中文版，我打從心底感謝他們。

接下來是對購買本書的台灣讀者的感謝。謝謝你們，我才能欣賞這世界的多元性。我沒忘記自己的根，也沒迷失於排外主義。我很喜歡亞洲，台灣的人們、街道以及美食真的是無與倫比，不過，我也很喜歡西洋文化，現在的我已能直截了當地說：「我喜歡鋼琴與ＡＢＢＡ的音樂。」

但願我的文字能在各位的心中引起迴響，成為顛覆所有成見與自卑的力量，幫助大家推開迎向未來的大門。

前言

一直很想彈鋼琴。

我曾經非常羨慕在教會主日學伴奏聖歌的修女。之所以苦苦哀求修女讓我彈一彈鋼琴，是因為我覺得，鋼琴上的白鍵是屬於神的音階，黑鍵則是屬於惡魔的音階。為了滿足彈鋼琴的欲望，我曾經趁著沒人的時候偷偷跑進教堂，結果發現擺在牆邊十字架底下的直立式鋼琴鍵盤蓋鎖住了。當天夜裡，我全身起了疹子，高燒不退，最後甚至被救護車載到醫院去。診斷結果是猩紅熱，當時的法定傳染

病，我被迫立刻入院，隔離兩星期。

我在小學課堂上學過口風琴，也在學藝會＊表演了《匈牙利第五號舞曲》。

明明都是鍵盤樂器，但我好忌妒那些能學鋼琴的小女孩，在我眼中，她們就像是來自特權階級的人。某天放學，我又一次偷偷溜進了音樂教室。一坐在嚮往已久的鋼琴前面，我便折服於鋼琴那與口風琴不同層次的細緻質感。眼前這台由工匠以木頭、羊毛、鋼絲組成，名為「鋼琴」的機械，渾身散發某種莊嚴感，彷彿正在告訴我「未下定決心與音樂對話的人，嚴禁觸摸」。

升上國中，我參加了管樂社。雖然當時的夥伴是黑管，內心仍然覺得鋼琴才是唯一的伴侶。不過，事已至此也沒什麼好說的了，鋼琴是需要投注大量時間練習的樂器，當時的我雖不過十幾歲出頭，但與那些自幼開始練習鋼琴的人之間，已有著難以弭平的鴻溝，這也讓我覺得自己「早就過了接觸鋼琴的年紀」。

之後，即便我接受了搖滾樂的洗禮，沉浸在如煙火迸發的生命力與熱情中，

＊ 類似校慶的活動。

卻還是對鋼琴難以忘情，鋼琴那不遜色於電子樂器的編曲自由度，總是讓我為之驚豔。不管是古典樂還是重金屬搖滾，鋼琴在任何音樂之中，都足以挑起大樑。

後來我到了東京。升上攝影科後，我在新宿的中古唱片行買了張美國爵士鋼琴家孟克＊的黑膠唱片，自己錄成卡帶，帶到攝影科的暗房放來聽。當時的我覺得模仿彈奏爵士鋼琴的身體律動很酷，也以為手震或焦點模糊的照片是藝術，想這心態還真是悲慘，全身上下只有年輕氣盛而已。聽到常去的居酒屋老闆女兒想在武藏野音樂大學鋼琴發表會登台，我向相機製造商借了宛如大砲的望遠鏡頭，替他女兒拍了好幾張照片，晚上就在老闆的招待下，連喝三天三夜。

踏入社會後，就算去卡拉ＯＫ，我也不會唱西田敏行的〈假如我會彈鋼琴的話〉，也不可能真的變得會彈。看著不會「彈鋼琴」、嘴裡卻一直叨念「要是會彈鋼琴就好了」的他，我有種感同身受的辛酸。那股總有一天要彈彈看的熱情遲

＊ Thelonious Sphere Monk, 1917-1982。

遲難以消退，只好在返回神保町的編輯工作室路上，去御茶水的樂器屋過過乾癮。明明不會彈，摸到電子琴之後，嘴角還是失守了。

之後，人生突然像是進入快板般變得相當忙碌，幾經輾轉與迂迴，我成為採訪黑道的文字工作者，人生也在害怕被客訴，心驚膽跳撰寫採訪稿之中，轉眼過了五十歲，感覺一切來得好突然。

「因為已經是個大叔了啊……」

說是這麼說，但我原本覺得自己還很年輕的，只不過身體也像是老舊的機器一樣開始嘎嘎作響，讓人不得不認老。事到如今，沒什麼時間迷惘了，總之我就是想要彈鋼琴。

我想，我不太可能像身心都還有很多可塑性的孩子那樣，把鋼琴練到能上場比賽的功力，但大人一定有大人的優勢。比方說，我從各式各樣的工作中掌握了學習的技巧，也知道那些看似單純的重複作業有時候反而能幫忙突破僵局。我知道該怎麼克服眼前的困難，也常有自我感覺良好的錯覺。更重要的是，我能透過語言這項工具，進一步觀察眼前發生的事件，即使看到孩子不斷哭鬧，也能客觀地視為某種樂趣。

現代鋼琴大師瓦列里・阿法納西耶夫*曾在《鋼琴家如是說》如此提到：

我算是大器晚成的人，現在的我，應該比過去的我更了解音樂。

這道理也可套用在過了五十歲才準備學鋼琴的凡人身上，過往累積的經驗將

* Valerij Pavlovič Afanasiev, 1947-。

帶領我進一步了解鋼琴。

我不是要說「活到老、學到老」多麼了不起，也不是在說我發現了「要學什麼和年齡無關」的道理。現實是殘酷且不公平的，總有一天，大家都會死，所以就要鬱鬱寡歡，終其一生嗎？我才不要。那該怎麼做？當然只能保持笑容，開朗地面對現實的殘酷與不公平啊。

上課是冒險，是堅持。

鋼琴是反抗人生的武器。

我要變得叛逆。

也要在這個殘酷又不公不義的世界快樂地活下去，至死方休。

目次

Contents

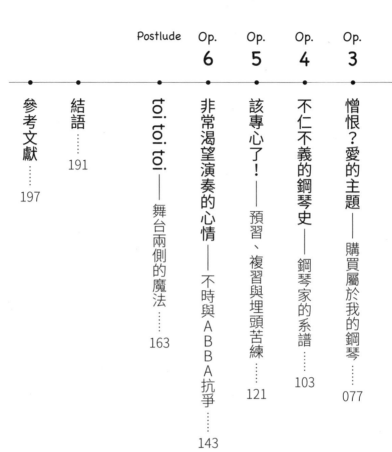

若在電影院聽到 ABBA

── 寫作者亢奮的眼淚

《魚與黑道》截稿日

我是個寫書寫得很慢的人。

話說回來，若以撰寫非小說類作品為生，本來就會花很多時間採訪。能在網路搜尋到的資訊一點都不值錢，就算去了圖書館，也找不到什麼可參考的資料，但我居然還是每年持續寫書，連自己都覺得不可思議。必須盡快完成採訪與出版的專題報導，大概只有這種程度的話，發酵時間不夠，烤不出美味的麵包。

不是想用大型迴力鏢打死自己。我想說的是，寫作者（不對，就是我）真的只想把書寫得更有趣、更有價值。聽起來似乎很了不起，但凡事都該適可而止，不斷吸收新知對寫作者來說，不一定是好事。雖說花愈多時間蒐集資料愈好，但我不是資料蒐集家，所以非得產出一些作品不可。作品愈晚上市，採訪成本愈高，也愈難靠銷路回收成本。一旦收支不平衡，就沒辦法繼續當商業作家了。

不過，作品一旦問世，不管評價是好是壞，全都會衝著作者來，我也不能拿時間不夠、成本太低，或是編輯與出版社如何如何當作擋箭牌。總之，我遲遲無法替採訪畫下句點。

《魚與黑道》這本書光採訪就拖了五年，剛好拖過截稿日期，光是採訪費就花了幾百萬日圓。即使如此，我還在採訪，而且知道得愈多，想調查的事情就愈多。

「現在的進度如何？差不多該收手了吧。」

「抱歉，還要半年，啊，不對，還要再一年。」

「你還要我等幾年啊，難不成你打算成為盜漁博士嗎？我這次非得念你一頓不可，你以為這年頭還有像你這樣動不動就拖稿的作者嗎？」

要不是責任編輯氣得想把我做成結束編輯的標本，要不是把築地市場的搬遷日設定為最終截稿日，恐怕我到死還在調查。

就算截稿日已擺在眼前，我仍然不死心。即使已經入稿，連初校都出來了，我還是想列出匿名證人的真實姓名，寫了封很長的郵件給責任編輯，告訴他這麼做能讓作品的價值提升多少。對我說了一堆大道理卻又禁不住我苦苦糾纏的責任編輯只好心不甘情不願地說了句「OK」。然而，只有根室的黑道證人的聯絡方式，但他突然不接電話了。當時我心裡浮現「難不成得去趟根室才能搞定嗎？應該不會吧？」的問號，最終還是決定去一趟。

話說回來，隔天的班機恰巧因為颱風全部停飛。不管印刷時程再怎麼濃縮，我也沒有多餘的時間可以等到颱風走掉。騎摩托車沒辦法和颱風抗衡，只能開車了。我開著心愛的小貨車一路直奔青森，前往渡輪碼頭。

當時的津輕海峽已是波濤洶湧。

我一聽到三十分鐘後的渡輪會開，急急忙忙買了最後一張船票。排在我後面的客人知道自己撲了個空後大吼「沒人有辦法了嗎」。根據工作人員的說法，從下一班船開始停駛，不知道何時會有船去北海道。

開船後，渡輪不斷搖晃，宛如永遠不會停下來的巨雷山雲霄飛車，連應該早已習慣的卡車司機也忍不住抱著馬桶狂吐。渡輪抵達函館之後，我半爬半走地逃出渡輪，趕往廉價旅館。

隔天早上，噁心想吐的感覺與颱風一起雨過天青，是個絕佳的盜漁天氣（風平浪靜的日子）。我與函館的盜漁團老大見面，確認了幾件事情，然後開車前往室蘭，並在山腰的露營場搭帳篷。到目前為止都算一路順利，雖然天色尚早，我還是拿出了睡袋就寢。

隔天凌晨三點七分，發生了北海道膽振東部地震。

北海道膽振東部地震

由於直接睡在劇烈搖晃的地面，地面的震動直接傳到身體，我整個人被搖醒。睡眼惺忪的我爬出帳篷，眺望著山腳下的室蘭，發現遠處的點點燈光接連熄滅。看來發生了大事，我立刻打開收音機。

「全北海道因停電陷入一片漆黑。目前還不知何時能夠復電。」

明明是個如夏天般爽朗的早晨，主播的聲音卻一反常態地悲壯。聽起來很像有人在惡搞，但這不是避難訓練，也不是電影情節。

收妥帳篷與睡袋，我走去山下的市區，發現便利超商擠滿了搶買糧食的客

人。由於停電，收銀機沒辦法使用，信用卡也跟著不能用，只能手動結帳。銀行ATM同樣停止運作，幸好我手邊還有點現金。

北海道在地的便利超商「Seicomart」都有廚房，因此有部分的便當或熟食以「HOT CHEF」這個品牌提供。工廠與物流都因為停電而停止營運，食物沒辦法進入超商，不過勉強可以提供飯糰，至少還吃得到米飯。

最大的問題是，沒有幾處加油站提供服務。我心想，只要能回到故鄉，應該還是有辦法可想，打算到從小長大的札幌避難。雖然汽油已經快要見底，但路上的紅綠燈都沒了，可以一路狂衝，油耗應該不會太高才對。從千歲通往札幌的國道三十六號向來被稱為子彈公路，只不過普通的車子能以子彈般的速度抵達札幌還是頭一遭。

完全停止運作的新千歲機場禁止任何人入內，JR電車與地下鐵全面停駛，所有的旅館與商店統統拉下鐵門。由於市內的旅館要求所有觀光客退房，整個市

區到處都是走投無路、兩眼無神的觀光客，眼前的景象不禁讓人聯想到影集《陰屍路》。

我原本以為，只要車上有露營用品就沒問題，但所有露營場地都禁止入內，沒辦法搭帳篷睡覺。廣播也只播放在地居民需要的資訊，完全不管觀光客死活。

如果市區受到地震或海嘯無情摧殘，那還可以隨便找個地方搭帳篷，停電卻是日常生活完全停擺，市區本人倒是完好如初。

無計可施之下，我只好逃到做為避難所使用的中島公園體育館，從來沒想過自己會在故鄉的體育館與一堆陌生人打通鋪。當天夜裡，我去了整個北海道最大的紅燈區「薄野」，卻發現不管是居酒屋、蒙古烤肉店、酒店、泡泡浴、全數熄燈，連常常上電視的薄野警察局以及直屬六代目山口組的誠友會總部，都陷入了一片無聲的漆黑。

隔天早上，我向朋友借了攜帶式油瓶，也繞了幾間還有營業的加油站替車子

加油，惶惶不安地往根室出發。幸運的是，燃料剛好足夠，抵達根室的一小時之前，根室便恢復了電力。

一臉驚呆的證人不僅爽快地答應了我的要求，還聊了很多平常聽不到的事情。回家途中，雖然突襲了老是假裝不在家的黑道盜漁大本營，卻只聽到大姐以緊張的聲音應答。

「⋯⋯不會吧？你開小貨車來的？居然⋯⋯」

寫作者亢奮

我急忙傳送了要修訂的資料便趕回東京，校稿的工作也總算完成。事到如今，只能選擇放下了。

所有的壓力獲得解放後，我整個人陷入一種宛如孟蘭盆節、春節、黃金周連

續假期一起到來的亢奮。工作期我向來是油門踩到底，假日一結束大腦就會切換成引擎全開，可以立刻衝出門採訪的模式。

如果腦細胞像節氣門全開般得到了前所未有的解放感，大腦裡的腎上腺素就會如同尼加拉大瀑布般傾洩而出。因為服用搖頭丸而被捕的澤尻英龍華若能體會這種堪稱寫作者亢奮的躁鬱狀態，不需要碰什麼毒品，大河劇《麒麟來了》也就不用重拍了吧。工作愈辛苦，旅行的規模就會愈大，既然長達五年的工作好不容易收尾，那應該來趟太空旅行囉。

話說回來，工作剛結束，現在也沒別的事情可做。不對，生活長期封閉的我在截稿之後，應該有很多想做的事情才對，但想得起來的沒有幾件，就連去電影院都覺得舉步維艱。不過我還是勉強自己出門看電影了。常去的電影院位於練馬區，平日下午的客人少得不像在東京，就算在裡頭打呼也不會有別的客人罵我，

我從早到晚看了一整天電影。

其中一部電影是《媽媽咪呀！回來了》，與前作一樣，是一部從頭到尾使用ABBA暢銷金曲配樂的歌舞片。

前作主角的母親去世一年後，女兒舉辦了結婚典禮。此時有三位疑似女兒父親的人到來，女兒則向這三位疑似父親的男性求助，一起越過了重重阻礙，改建了母親遺留在小島上的旅館，還舉辦了開幕派對……老實說，這電影沒什麼主題，也沒什麼精彩的情節，更沒有讓人瞠目結舌的動作場景。就算聽到訴諸親情的旋律，我也沒有嫩到會這樣就哭出來。我平常可是採訪黑道的人，正常體位是沒辦法高潮的。

但當我聽到ABBA的殺手鐧〈Dancing Queen〉，卻不自覺流下了眼淚。

與其說是流淚，倒不如說是眼淚一直溢出來，淚腺宛如故障般停不下來。沒多久，鼻水也跟著流，我整個人陷入了痛哭流涕，完全無法掌握自己發生了什麼事。

有可能是哭得太大聲，坐在前面幾排的情侶以為發生了什麼事而回頭。我無意繼續批評這部電影，眼前也是很生澀、可有可無的場景，我更不是因為電影而感動，我根本聽不懂〈Dancing Queen〉的歌詞，英文歌詞我頂多聽得懂單字而已。

滲入我靈魂深處的，絕對是音樂……是ABBA的旋律、節奏與和聲啊。

尤其是那獨具特色的鋼琴旋律，直截了當地打動了我的內心。

「我想用鋼琴彈這首曲子。」

我覺得自己像被閃電擊中，整個身體被音樂緊緊地包住。

或許是因為當時的我仍處於寫作者亢奮的精神狀態之中，箝制內心的所有束縛也完全放開，對外界的刺激才會那麼敏感。老實說，音樂不只能用耳朵聽，還能用全身感受，那是一種讓人渾身起雞皮疙瘩的感覺。我了解為什麼有些音樂家會為了尋求靈感而使用大麻或毒品。感受音樂的脈輪打開了，我肯定覺醒了，也神遊了。

自小我就很喜歡音樂，對於搖滾樂或流行音樂的樂手都有自己的看法。

卻因為ABBA而開竅。

真沒想到會是ABBA。

OP.1

平台式鋼琴與九毫米子彈

—— 與麗子老師的邂逅

重視主角

即使到了隔天，心中那股亢奮仍未消退。

就像是墜入愛河一般。

只不過對象是鋼琴。那份對鋼琴的熱情瞬間死灰復燃，我的行動力成了躁鬱症的極致表現。我突然覺得自己什麼都做得到，即使是年輕時的竹下景子也能追到手。如果我是個政治迷，說不定會報名參加明年春天舉辦的縣市長選舉。

上網搜尋了一下，沒想到我家附近有一百多間鋼琴教室。仔細想想，我的鄰居就開了間鋼琴教室，她家女兒還小的時候，我偶爾會聽到鄰居抱怨她們家。

「吵死了！臭老太婆！」（碰！磅！）

幾分鐘之後，鋼琴教室傳來怒濤洶湧般的鋼琴聲，聽起來又熱情、又激烈。

去那上課雖然容易，但好兔不吃窩邊草，要是與鄰居起了糾紛，日後肯定後患無窮。還是另尋他處比較方便。

我將鋼琴教室的電話號碼印出來，一手拿著紅筆，一手拿著電話發問。

我很想彈〈Dancing Queen〉這首歌。

「是ABBA那首嗎？」

「意思是，想學會怎麼彈是嗎？」

「蛤？」

差不多只有一半的鋼琴教室會繼續問下去，許多鋼琴教室連問都不問，直接

說了句「沒辦法」就掛電話。如果一開始就先文謅謅地打招呼的話，我想應該會有更多鋼琴教室理我，但我無意改變自己的作風。

鋼琴老師需要什麼資質？

我沒有學過音樂，說不出什麼專業的見解，不過有一點卻可以肯定。

那就是，這不是採訪，我完全沒有必要配合對方。說到底，主角是我，課程必須讓我覺得有趣才行，重點在於我和老師之間的契合度。如果彼此合不來，那麼不管做什麼，一定都會產生摩擦。

話說回來，我又不是在找老大，也不是要一邊培養才藝，一邊學會忍耐或服從。如果我和鋼琴老師處不好，不僅上課會上得像地獄般痛苦，還可能損及自尊。

我的喜好非常清楚。

我喜歡的是會開玩笑，每次的回答都能讓人又驚又喜的老師。劈頭聽到電話另一頭的人說「想學會ＡＢＢＡ的歌」就嚇得急忙掛電話的老師，我一定沒辦法和他處得好。簡單來說，貌似唐突的電話洽詢是篩選老師的第一關。

個人經營的鋼琴教室往往不收成年男性學生，或是以此為由拒絕。這些鋼琴教室通常會說一些冠冕堂皇的理由，但說不定只是想篩掉與教室氣氛格格不入的學生。大部分的鋼琴教室都是隔音室，老師與學生兩個人會長時間待在裡頭。我想肯定有些學生很嚇人，所以鋼琴老師才會挑選學生，尤其是中年男性學生，更是會慎重挑選吧。

　　我一臉嚴肅地繼續打電話。

　　「……你是說想用鋼琴彈〈Dancing Queen〉對吧。以前學過鋼琴嗎？」

「我沒碰過鋼琴。說得更正確一點,我念小學的時候,在音樂教室碰過鋼琴,但完全不會彈。」

「意思是,要從零開始學鋼琴對吧?」

「說是這麼說,但我不想從基礎開始練起,我只要能彈奏這一首就好了。」

「……呃……我們這邊不收成年男性的學生,不好意思。」

有時候,我心中的男女平權主義彷彿快要發作了,但我硬是將它壓了下去。

就現況而言,鋼琴教室的主角的確是小孩與女性,像我這樣的中年大叔處處碰壁也是無可厚非的吧。

到處都有教小孩的鋼琴老師,日本全國也有許多專為小孩設立的鋼琴教室。

從小開始培養鋼琴實力的課程早就經過千錘百鍊,成為一套完整的系統,但是專收成人的老師實在不太多。最近有不少專收銀髮族的鋼琴教室,不過這些鋼琴老

師本來就是教小孩的「師父」，學生也覺得自己是徒弟，大叔這種異類想闖入這個世界，勢必會遭遇頑強抵抗。

麗子老師

結果，光是預約就花了我整整兩天。我預約了四間教室，準備前去參觀教學。本來覺得能找到男老師最好，可以避掉不必要的麻煩，但男老師少之又少，絕大多數都是女老師。

參觀第一間教室時，如命運般，我遇到了麗子老師。之前打電話預約時是行政人員接的電話，到了教室才首次與老師交談。

隔音教室裡，一架山葉公司生產的平台式鋼琴坐鎮著。這架我嚮往很久的樂器閃耀著黝黑的光芒，以及我小時候感受到的莊嚴。關上教室門時，我習慣性地

留了個小縫。這麼做的原因在於，就算警察突然衝進來，我的採訪對象也不會被

處以強制罪，但這在鋼琴教室卻適得其反，因為鋼琴教室得避免聲音外流，看來

我的個人習慣與社會常識相當脫節。

麗子老師一邊鞠躬道謝，一邊衝去門邊用力轉動門把，把門關緊。我的心臟

突然加速，彷彿被黑道綁架時那樣。

「要是為了學鋼琴而被人當成變態，那就糟了！」

雖然有點慌張，我還是勉強擠出笑容，掩飾心裡的不安。

身穿白色荷葉裙的麗子老師一身千金大小姐的裝扮，淡淡的香水讓人感受到

她對學生的尊重。雖然身上戴了一些閃亮亮的飾品，手腕與手指卻沒戴任何東

西，我想是為了避免干擾彈琴吧。之所以這麼想，或許也與麗子老師直截了當的

應對方式有關。

互相打過招呼之後，我劈頭就問：

「能學會〈Dancing Queen〉這首歌嗎？」

「只要肯練習，沒有不會彈的曲子。」

麗子老師的回答就像漫畫《網球甜心》裡的蝴蝶夫人，威風凜凜地回抽了對手的來球。她和我接受婦女周刊採訪時的女記者完全不同，說話的方式與儀態沒有半點扭捏，不會讓人覺得厭煩。麗子老師雖然也是另一個世界的人，卻很容易交談。

「意思是，我也學得會嗎？」

「只要肯練習，什麼曲子都能學會。」

「就算是很難的曲子？」

「鋼琴老師不打誑語。」

這種不拖泥帶水的回答聽來真是爽快。事後我問她為什麼敢這麼回答，她說「我一直都會思考對方要的是什麼，再調整與對方相處的方式」。麗子老師雖然年輕，卻很清楚該怎麼教大人鋼琴，我有種被完全看透的感覺。後來某次偶然看到她在教小朋友，聽到她用有別以往的卡通人物聲音對小朋友說：「好棒棒，今天你好棒喲❤」。我認真覺得，她是非常高明的演員。

充滿體育熱血魂的鋼琴修練之道

不管問什麼都能直截了當回答這點實在很加分。想必是因為在音樂與鋼琴這

條路上走了幾十年，教過不少人，才能像這樣不假思索地回答任何問題吧。每個人在說話的過程中都會透露出思考的強度，換句話說，只要讓對方多說幾句話，就能知道對方是不是真的有實力。

「要上幾年課才能彈得好？老實說，這種問題簡直就是廢話。一來，因人而異這種回答聽起來很可笑，二來，我也不知道什麼叫做『彈得好』。明知如此，如果有人要我進一步說明，我會故意說得久一點，然後聽聽對方的說法，說成比對方想像的時間多一倍。每次這麼做都很有趣，而且也沒人抗議過。我的猜想不一定正確，但是人一旦有了成見，就會不自覺地採取對應的行動喲。」

其實麗子老師只說「肯練習就學得會」，沒說專心練習就能早點會彈。

「鋼琴必須專心練習才學得會。不能一邊看電視，一邊聽廣播或是講電話，必須很投入才學得會，可是沒有人可以一直很專心。

以每天練習三小時，連續練習一年來說，假設練習時間與進步的速度呈正比，那麼只要從早到晚連彈九個小時，四個月同樣能練完。然而，這兩種練習方式會得到完全不一樣的結果，每天練習的人會比較厲害。

這就像打點滴，換粗一點的針頭是沒用的，在讓身體記住動作的時候不能太心急，就算練習的時間不長，也要堅持每天練習。」

我對鋼琴業界的想像與實際情況完全不同。我本來以為古典鋼琴的世界很優雅，充滿了漫畫《凡爾賽玫瑰》的氣息，沒想到更接近《小拳王》、《灌籃高手》、《飆速宅男》這類熱血體育漫畫。這種感覺在日後讀了某位知名鋼琴家的採訪後也獲得了印證。鋼琴家是在音樂這條路上追尋藝術的人，也為了追求靈感

而付出了難以想像的努力，卻從來不自誇。麗子老師同樣散發著某種特殊氣質，

讓人覺得她不會接受尋求自我或是自我表現這類不著邊際的理由，也讓人覺得她

接受過刻苦訓練，與殺過人的黑道身上散發的氣息非常類似。

麗子老師雖然不會像我之前採訪的對象一樣，在出席老大的葬禮時，說什麼

「老大被殺，我一定要報仇，一定要把對方挫骨揚灰」這種話，卻常說「我念音

樂大學時很想贏得比賽，但單人房的房間很小，所以我都在平台式鋼琴上面鋪床

和睡覺」，聽起來真是充滿了血淚與辛酸，有種歷經千辛萬苦總算走到今天的感

覺。我順口問「為什麼不乾脆睡在鋼琴底下」，結果老師回答「要是琴腳被地震

震斷，一定會被壓死」。所以才睡在鋼琴上面啊。

我像是機關槍般問了很多問題，其中只有一題麗子老師沒辦法立刻回答，那

就是「每天的練習時間」。這問題和「學幾年可以彈得好」一樣討厭，但老師還

是願意盡可能正確地回答。

「每天練一小時就夠嗎？」

「嗯……」

「兩小時？」

「很難說……」

「練三小時呢？」

「如果真能每天練三小時的話，連李斯特＊的〈鐘聲〉都可以練會。」

「鐘聲？是某種調酒的名字嗎？」我臉上寫著大大的問號時，麗子老師彈起了鋼琴。那是因為被譽為女版貝多芬的藤子海敏演奏而廣為人知的〈鐘聲〉。

李斯特終其一生總共寫過四首〈La Campanella〉，〈鐘聲〉通常是指《帕格

＊ Liszt Ferenc, 1811-1886。

尼尼大變奏曲》的第三首〈升G小調〉。被譽為天才演奏家的帕格尼尼*對李斯特、舒曼以及同時代的音樂家帶來了深遠的影響。若以現在的方式來說，李斯特以鋼琴重新演繹了帕格尼尼寫的《B小調小提琴協奏曲》第三樂章──又稱「鐘聲迴旋曲」。

在義大利語裡，「Campanella」是鐘的意思。

李斯特在這首曲子的開頭安排了四個小節的序章，並在其中以高音的升D呈現鐘聲，進入主部之後，將主旋律放在內聲部之中，再讓主旋律搭配顫音，營造迴盪不已的鐘聲（中略），堪稱李斯特的代表作之一，也是以練習音階大跳躍與跑動音群為主的練習曲。

──《鋼琴音樂史事典》，千藏八郎

* Niccolò Paganini, 1782-1840。

光看文字只能一知半解，但如果邊聽曲子邊讀這段文字，應該就能心領神會。

麗子老師的手指就像某種機械裝置般不斷地振動。曲子進行到後面時，麗子老師整個人往鍵盤的右端，也就是高音部分傾倒，她的手指也化為尖錐，不斷地敲打著鍵盤。在進入強力連音的那一剎那，彷彿有股衝擊波從側面直衝我的大腦，那感覺就像是火藥爆炸，瞬間火光四射，三十年前在洛杉磯體驗過的光景跟著一一浮現。

被槍擊的那天

當時還是攝影師的我，在東洛杉磯拍攝時遇上了強盜。由於需要重新拍攝，便聘請來現場處理事件的警官當保鏢。這位警官的紀錄不是很清白，不僅曾把當成證物扣押的毒品偷出去賣，還因為喜歡美國喜劇電影《金牌警校軍》而亂開槍

或拿霰彈槍亂射。某天，我們在聖塔莫尼卡的酒吧聊到「穿上防彈背心真的不會被槍打死嗎」，隔天我就在靶場領了黑色防彈背心與耳罩，然後從極近的距離被點三八手槍的九毫米子彈開了一槍。我清清楚楚看到槍口噴出了火光，子彈不偏不倚地打中我的心窩，我也痛得身體往前傾，跟蹌幾步就跪了下來。

為什麼會回想起這一幕呢？

因為不管是被開了一槍還是麗子老師彈琴的模樣，衝擊程度都是一樣的，都讓我的人生觀瞬間改變。當麗子老師開始彈琴，周遭的空氣彷彿像是我被開了一槍之際般震動。老師的雙手就像是逆流而上的銀鮭，自由自在地在鍵盤來回跳躍。琴聲正準備由強轉弱之時，卻又如祭典的日式大鼓般隆隆響起，以為準備由弱轉強，琴聲又輕如羽毛，輕輕地撫遍全身。

麗子老師演奏時，我的神經直接與鋼琴連結，靈魂被吸入鋼琴之中，琴聲毫無阻礙地侵入我的身體。

如果這個過程能透過視覺體驗，想必更具臨場感。世界上有些風景會讓我們領會這世界有多美，有許多人也為了見識風光明媚的絕景而踏上旅程，這類觀光旅行因此成為主要的休閒娛樂。明明年輕時見到美麗的大自然也不會有什麼特別的體會，但隨著年紀增長，突然飄入視野的櫻花、綠葉、楓紅或雪花總讓人覺得好美，想必每個人都曾經因為這些大自然之美而感動與落淚。

這些感動同樣也會在聆聽音樂時出現。

在與世隔絕的隔音教室內聽到的琴聲是非常清澈、雄壯、厚實與充滿魄力

的。第一次聽到如此琴聲的人通常不敢相信鋼琴居然能發出如此美妙的聲音，也會為此感動不已。

鋼琴家每敲一次鍵盤，力量就會從擊弦機傳至羊毛氈材質的打擊槌，打擊槌再敲擊鋼琴弦，空氣再因鋼琴弦而震動。只要仔細聆聽就不難發現，鋼琴的低音與高音都有好幾層迴響。鋼琴與吉他不同，每個高音的琴鍵與三根琴弦對應，每個低音的琴鍵與兩根琴弦對應，頻率為基音整數倍的泛音則會與其他不同的頻率一同創造更豐富的音色，意思是，光按下琴鍵，就會發出多重聲音。

如果只有鋼琴弦的話，無法發出這麼大的聲音。

鋼琴這項樂器的鋼琴弦與放在共鳴箱之中的響板連接，藉由共鳴的方式讓音量增幅。覺得整架鋼琴在發出聲音時會搖晃，其實不一定是錯覺。

最重要的是，麗子老師的琴技真的非常高超。雖然鋼琴老師的琴藝高超理所當然，但我不知道鋼琴老師居然也是如此厲害的演奏家。

麗子老師的演奏完全是專家級水準。每一小節的旋律都美得令人陶醉，白皙的手指與地表的一切之間彷彿有條看不見的線，一邊濃縮著這世界的美麗，一邊產生振動與共鳴。空氣劇烈震動著，耳畔似乎響起了鐘聲。老師用盡渾身解數讓鋼琴發出巨響。手指宛如在鍵盤上面滑動的快速彈奏與音樂符號的「fortissimo」（很強）相當，也比任何搖滾樂團的解散演唱會還要炙熱。麗子老師在停止演奏的瞬間舉起了右手，輕輕地用右手畫了個圈，感覺就像是結束決鬥的牛仔一般，精彩得讓人呆若木雞。

我不知道人類的靈魂位於何處，也不知道靈魂該是什麼形狀，但聽了麗子老師的演奏，我知道自己的靈魂正歡喜得不住顫抖，也明瞭到靈魂是無法與身體分割的存在。就算人類可以擺脫肉體，將所有的記憶複製到外部儲存裝置，也無法複製被音樂感動的靈魂。人類不會輸給機械，無法了解藝術的ＡＩ不足為懼。

此時我也發現，之前的自己有多麼瞧不起鋼琴老師這項職業。我知道念完音樂大學後可以成為專業的演奏家，也知道鑽研此道的人有能力指導後進，但，這世上多如牛毛的鋼琴老師難道都是無法成為專業演奏家的敗部淘汰者？

既沒聽過演奏、也不知道對方的實力就妄自揣測與貼標籤的我，真是蠢到骨子裡的歧視者——我打從心底覺得之前的自己相當可恥，很想讓自己在沒穿防彈背心的時候，被千發子彈打成蜂窩。

難不成……這就是藝術的潛力？

整間教室洋溢著生命力。美妙的琴聲如生物般纏繞著我的身體，也如尖刺般刺激著我的靈魂。我突然發現了一件事情。小時候，我覺得所有的聲音都與麗子老師的琴聲同樣清澈、鮮明與美妙。母親手上的菜刀與砧板之間規律的撞擊聲，

弟弟們來回奔跑的腳步聲，父親以打火機點菸的點火聲，白雪輕輕落在陽台的聲音，想到這裡，我這五十二歲的大叔又忍不住落淚了。

我沒有在牛仔褲口袋放手帕的習慣，只能一邊用襯衫的袖子擦掉眼淚，一邊填寫報名表。原子筆的墨水一筆一筆滲入紙裡。如果大家在音樂教室的櫃台看到邊哭邊寫報名表的大叔，應該很難理解他到底發生了什麼事。

每次上課時間三十分鐘，一個月上三次，每個月的學費為六千日圓，我不知道這樣的學費是高於行情還是比行情便宜，但一想到兩千日圓就能獨占如此高明的演奏家三十分鐘，實在是破天荒划算。我取消了其他三間鋼琴教室的教學參觀。

如果這樣還是學不會，代表我與鋼琴緣盡於此。我要緊緊追隨麗子老師。

Roll Over Beethoven
── 第一次彈曲子

肉體與椅子

一星期後的第一堂課從調整椅子的高度開始。這天，麗子老師的打扮依舊像個千金小姐，不對，是有點花俏嗎？我唯一能說的是，麗子老師不是穿牛仔褲。

「能依照個人身材微調的部分只有椅子。調整椅子高度是非常重要的事。」

據說鋼琴的外觀會隨著製造商或款式有所不同，尤其是日本製造的鋼琴，常常為了能放進狹窄的房間而花了不少心思設計。只不過，琴身固然有尺寸上的差異，鍵盤的尺寸卻幾乎是固定的，黑白鍵加起來總共八十八鍵，寬度約為一百二十三公分，高度固定在七十三公分左右。過去曾有為身材嬌小的人製造、寬度較小的鋼琴，但未能普及。現代的鋼琴也沒有調整高度的功能。

「如果是大手的話，拇指與小指之間的指幅比較大，比較適合彈鋼琴，但抱怨自己的手太小沒什麼意義。作曲者的身材本來就比一般人高大，我們只能選擇克服自己的弱點。」

看到鋼琴彈得很好的小朋友時，會有種眼睛為之一亮的感覺，沒想到小朋友居然能演奏如此巨大的樂器。如果以大人的身材換算，小朋友等於在彈兩倍或三倍大的鋼琴。

「比起老師的小手掌與纖細的手指，我的手比較適合彈琴對吧。」

「等等，這句話我可不能當作沒聽到。我的手雖然小，手指可一點也不細喲。」

麗子老師突然發出了猶如小刀般尖銳的聲音。其實我沒有確認過老師的手掌多大或是手指多粗，只是覺得老師既然是女性，形容她的手掌很「小」或手指很「細」，應該不算是一種冒犯。

坐在椅子上的麗子老師把兩隻手伸到我的面前。

「你可以把手掌疊上來，就會知道我的手一點都不小，手指也不細。」

我知道自己踩到了老師的地雷，但我不知道這個話題是不是犯了鋼琴老師或演奏家的禁忌，還是麗子老師只是單純想糾正我的錯誤。當我把手掌疊上去後，老師的手比想像中大得多，說得難聽一點，是瘦骨嶙峋的手掌。

青柳泉子曾在《鋼琴家於指尖思考》的「手是鋼琴家的一切」一節提及：

我的手，很小。就算用力張開拇指與小指，也只能從 Do 跨到 Re，真羨慕拉赫曼尼諾夫*可以從 Do 跨到 Sol。（中略）

＊ 作者注：俄羅斯鋼琴家、指揮家。據說他身高超過一百九十公分，小指到拇指的指幅有二十七公分。

有時我會被人誤會。許多人以為鋼琴家的手指是纖細的白魚＊，但那種手指是彈不了鋼琴的。我的手指早就變得有稜有角，指腹則變得很厚實，指關節也節節分明。

指尖則因為太常彈琴而變得很粗肥。

這種手指，不適合撫摸愛人的身體。

我剛剛那番話，簡直就是對著歷經多次生死關頭的戰國武將說「你的臉好素淨，沒有半道刀痕」。

話說回來，麗子老師沒有繼續深究，又回到平常的樣子。

「鋼琴雖然沒辦法調整大小，椅子的位置或高度卻可以調整。這個步驟非常

＊ 身體透明的小魚，學名彼氏冰鰕虎。

重要，因為要讓身體成為鋼琴的部分，也要將椅子調整成手臂能自由移動的高度，彈奏的姿勢才會正確。所以⋯⋯」

麗子老師從椅子起身，要我坐在椅子上。

「山葉的標誌就是鋼琴的正中央。試著抓出左右兩側的平衡，讓自己坐在面對鋼琴的正中央。」

與鋼琴面對面

由於一開始老師就坐在琴椅上，所以椅子幾乎就是位於鋼琴的正中央。眼前這架鋼琴的外型與超跑的線條一樣美麗，如果教室裡面只有我一個人的話，說不

定我會摸遍鋼琴每一寸肌膚，或是用臉頰磨蹭鋼琴。

我現在不是坐在樂器行展示的鋼琴前面。

而是為了彈奏眼前這台嚮往已久的樂器，坐在教室的鋼琴椅子上。

過去不知道已夢過幾次這幅光景。

耗費了五十二年，總算走到這一步。

「像是兩隻手各握著一顆雞蛋般彎起手指，再試著讓左右兩隻手在鍵盤上面移動。」

我惶恐地彎起手指，再將雙手放在鍵盤上。老師告訴我，如果這時候手臂與鍵盤呈現水平的角度，代表椅子的高度剛剛好。我站起來，繞到椅子後面，鬆開

調整高度的把手，再利用旋鈕調整椅子的高度。接著坐回椅子，試試高度，總共調整了好幾次才調到最適當的高度。

鋼琴教科書應該都會講解椅子的適當高度，但大部分都是下列這種說明吧。

「請將椅子調到肩膀放鬆，挺胸坐著時，前臂與地面呈水平角度的高度。」

—— *What Every Pianist Needs to Know about the Body*，Thomas Mark 等人

坐在鋼琴的「正中央」，以及將椅子調整到「適當的高度」之後，還得調整與鋼琴的距離以及坐得多深。為了讓身體記住正確的姿勢，老師幫我調整了好幾次姿勢。

如果坐得離鋼琴太近，動作就會很彆扭，坐得太遠又碰不到離得比較遠的琴

鍵，也很難出力。練琴時，要讓椅子隨時與鋼琴保持適當的距離，不能離得太遠，也不能靠得太近。能夠從容地、自然地坐在鋼琴前面，是非常重要的一件事。

—— 《成為鋼琴家的基礎》，田村安佐子

聽老師說，即使是專業的演奏家或發表會的演奏者，都會不斷調整椅子的高度，直到覺得沒問題為止。後續的上課中，麗子老師也會耳提面命地提醒我，「要是記住錯誤的位置，就會養成壞習慣，手臂就沒辦法自由地活動。」有位學生習慣離鋼琴很近，不管講幾次都改不過來。這學生家裡的鋼琴後面就是牆壁，他每天彈琴時背都靠著牆壁。若不用這種奇怪的姿勢，他就沒辦法彈了。

第一次彈「Do」

了解正確的姿勢以及掌握具體的印象之後，總算開始正式上課了。

「先記住正中央的『Do』吧。它就位於剛剛提到的標誌附近。請練習到可以反射性地找到這個音為止。」

就算對音樂沒興趣，應該也知道Do、Re、Mi、Fa、Sol、La、Si這七個音階，也知道愈後面、聲音愈高這件事。這七個音又稱為七聲音階，最後一個Si的後面又是Do，七個音階在鍵盤上不斷循環。鍵盤最左邊的音階是La，也是最低的音階，隔兩個音階的Do則是最低的Do，接著便以Do、Re、Mi、Fa、Sol、La、Si、Do、Re、Mi、Fa、Sol、La、Si、Do的順序不斷循環，直到最右邊的白鍵的Do為止。

在這個音階不斷循環的鋼琴鍵盤上，總共有八個Do，正中央的Do若從最左邊

的白鍵起算，是第二十四個白鍵，也是第四個Do。

用文字說明很難一下子說清楚，但其實就像麗子老師所說，這個正中央的Do位於製造商的標誌附近，差不多落在鋼琴正中央。若以高音譜記號的五線譜說明，正中央的Do就是在五條線的底下多畫一條線，再畫一個讓這條線橫穿正中央的圓圈。與音樂有關的事情很難以文字說明，所以這些讀也讀不進腦袋的內容到此為止。

麗子老師用手比了「正中央的Do」在哪裡。

「請用右手的拇指慢慢地壓下去，而不是用彈的。」

按下**Do**。

發出聲音。

手指一放開，聲音也跟著停止。鋼琴是擊弦產生共鳴的樂器，不是只會發出聲音的機械，放開琴鍵時，位於琴身內的制音器會讓琴弦停止震動，阻止琴音繼續發出。

擊弦、發出琴音、停止琴音。

就在如此循環下，鋼琴將樂譜翻譯成了音樂。鋼琴的下方有三個踏板，最右邊的是釋放制音器的踏板，只要踩住這個踏板，琴音就不會中斷，會一直持續到琴弦的共振結束為止。

鋼琴不像某些管樂器需要經過一番練習才能發出聲音，不管是誰，都能立刻彈出聲音。平台式鋼琴的聲音好美，真的好美、好美啊。

「哇～～～」

光是聽到自己彈出的「正中央的 Do」，我就感動得全身發抖。

麗子老師也一臉得意地「呵呵呵」笑著。

「這聲音好美！好棒！」

「是不是～真的很感動對吧～」

老師告訴我，學習鋼琴通常是從平台式鋼琴開始。為了節省空間而設計的直立式鋼琴的琴弦是垂直的，擊弦機的構造也不一樣，不太適合正式的演奏。性能方面，平台式鋼琴能夠忠實地呈現連打的琴音。直立式鋼琴的琴聲除了比較容易失真，打擊槌是靠彈簧歸位，一秒最多只能擊弦七次，利用重力歸位的平台式鋼琴則可輕鬆超越這個次數。就制音器停止聲音的部分，平台式鋼琴同樣完勝。

「請翻開教本。」

我們這個世代都知道的《拜爾鋼琴教本》是由德國鋼琴家兼作曲家拜爾＊撰寫的，日本過去都是以這本教本做為標準。麗子老師進一步說明。

「當時應該只有這本教材而已，現在幾乎沒人用了，尤其以銀髮族為對象的鋼琴教室更是如此。只要學生沒有特別要求，應該都不會用拜爾。」

現在除了有徹爾尼、布格繆勒、哈農這些知名教本，許多音樂出版社或樂器製造商也推出了各種教材。我使用的是《邊玩邊學鋼琴》，是山葉 MUSIC ENTERTAINMENT HOLDINGS 出版社製作的教材。

麗子老師很清楚我只要求學會〈Dancing Queen〉這首歌，但就算是徹頭徹

＊ Ferdinand Beyer, 1803-1863。

尾的初學者，她也想從最基礎的部分開始教。她告訴我，從基礎開始學比較容易達成目標，我接受了這個非常合理的建議。

快樂頌

教本的五線譜除了有音符，還標註了手指號碼，拇指的編號是1，食指是2，接著是3與4，最後的小指是5，兩手的手指號碼都一樣。加註手指號碼的用意在於讓看不懂樂譜的人跟著左右手的手指號碼彈出曲子。雖然太過依賴手指號碼會讓人愈來愈讀不懂樂譜，但是對於一心只想學會〈Dancing Queen〉的我來說，這根本不是問題。

西方的古典音樂的確是因為有樂譜才得以發展至今，學習鋼琴也是從聽聲音、動手指以及正確閱讀樂譜開始。

教本的第一首曲子是貝多芬*的〈快樂頌〉。

這首曲子是貝多芬《第九號交響曲》D小調第四樂章的合唱部分，一般只以「第九號」稱呼。每逢年底，到處都會舉辦演奏《第九號交響曲》的演奏會，也常常在電視或廣播節目聽到，就連動漫《新世紀福音戰士》或電影配樂也經常使用，沒聽過的人應該不多。

若問教本為什麼選擇〈快樂頌〉做為第一首曲子，那是因為副歌的部分只有「Do、Re、Mi、Fa、Sol」這五個音。右手拇指的手指號碼為「右1」，將右1放在正中央的Do之後，就能在手掌完全不需移動的情況下，直接以五根手指頭將這首曲子彈奏出來。唯一的例外是有個低音Sol，但這個音由左手負責，所以就算是看不懂樂譜、沒接觸過鋼琴的初學者，也能有模有樣地以雙手彈奏。

教本的章節標題寫著「沒有樂譜也彈得出來的〈快樂頌〉」，實際上，也真的一下子就學會了。

＊ Ludwig van Beethoven, 1770-1827。

用雙手演奏曲子之後，感動與成就感真的更勝以往。貝多芬當然不是為了初

學者的教材才寫下〈快樂頌〉，但這首曲子肯定為全世界的鋼琴初學者帶來了無

限的歡喜，能彈出這首每個人都知道的名曲同樣也讓我打心底開心。雖然是相當

笨拙的演奏，但已經是能讓別人聽聽看的程度了。這正是學習樂器的樂趣之一。

　　美國廣播ＤＪ諾亞・亞當斯＊的年紀與我相當，他在五十一歲的時候買了

鋼琴，開始上鋼琴課，並在一九九六年出了一本介紹學習鋼琴始末的《Piano

Lessons》。工作繁忙的他，選了蘋果麥金塔出的鋼琴自學軟體「Micale Piano

Teaching System」做為自己的老師，就連這個遠比麗子老師沒有人味的軟體，也

是將〈快樂頌〉做為第一首練習曲。譯者還在後序提到，這套「Micale」在日本

的銷路非常好。

＊ Noah Adams。

我聽到節拍器打了四下之後開始彈奏。在彈奏的過程中，有「Da、Da、Da、Da」以及小號的聲音伴奏。Da、Da、Da、Da，這次輪到長笛伴奏。長笛的聲音大得讓我噗哧一笑，害我差點忘了自己還在演奏。Da、Da、Da、Da、Da～、Da、Da，接著是華麗的短笛聲與用法國號演奏的超花式信號曲。我在曲子的最後彈錯了幾個音，整個演奏也在感測器連續發出警示音之下結束。

配合鋼琴的演奏播放各種樂器的聲音想必很有趣。這種練習方式還真講究。

麗子老師的鋼琴課與利用電腦自學的課程算是天秤的兩端，老師是撼動人心的煽動者，如果她推銷的是什麼奇怪的教學課程或老鼠會，肯定會非常成功。說不定麗子老師很適合成為宗教的開宗祖師或是政治家。

「一起唱歌吧！」

我原本以為第一堂課差不多結束了，沒想到麗子老師對我說「一起唱歌吧」。教本裡面有岩佐東一郎所做的「青天高高 白雲飄飄」歌詞。

「老師是說唱歌嗎？我是來學鋼琴的耶。」

我要教的是鋼琴，所以才要一起唱歌。

我的表情肯定說明了我在想什麼，眉毛也一定全皺在一起，麗子老師卻不以為意，繼續問我要不要一起唱歌。她的聲音裡透露著教育家特有的自信與威嚴。

雖然覺得心中的不快會消失，這種充滿禪意的回應還是讓我很不安，直到聽了麗子老師接下來的說明才釋懷。

「雖然還不熟練，但你已經能完整地彈一首曲子了，這樣真的很棒。可是如果會唱的話，一定會更加熟悉。

音樂是每個人與生俱來的語言。

只要敞開心房，就能將感情放入曲子中。鈴木先生，彈鋼琴的重點在於盡情釋放自己的情緒。我想在你過去的人生當中，也有過與貝多芬在五線譜寫下音符般的歡喜吧，請回想當時的心情，再試著唱出聲音，然後再彈彈看。彈錯沒關係，也很理所當然，彈得不好也可以，這些都和音樂沒有關係。試著釋放自己的情緒，不要有所保留。」

為什麼國中與高中的老師沒能像麗子老師這樣苦口婆心呢？那些老師應該也

很喜歡音樂吧？為什麼沒能用自己的話告訴我，他們有多麼熱愛這份視為一生志業的音樂工作呢？到底是為了什麼才讓學生輪流站在教室前面，逼學生在大家面前唱歌或演奏樂器呢？到底是為什麼，才會讓學生對音樂課留下苦澀的回憶，而不是快樂的回憶呢？我不相信那些老師會覺得評估學生的音樂天分就是成功的教育。

對我來說，以前的音樂課只讓我討厭音樂，可是讓學生從此喜歡音樂，不正是學校音樂課的責任嗎？

日本的音樂課與黑道有部分相似之處。黑道會讓剛出道的小弟住進老大的房子，命令他們三百六十五天無時無刻服待老大，讓小弟們從過程中學會黑社會的規矩以及上下關係的絕對性。由於是以暴力討生活的黑道，所以被罵得狗血淋頭或體罰乃是家常便飯。我在幾個黑社會組織採訪了這套教育系統之後發現，只要

負責教育小弟的人一個不爽，所謂的教育就會被扭曲成虐待。同樣地，學習的快樂也常因教師的惡意，轉瞬變成難以忍受的苦痛。

麗子老師讓我想起了國高中的回憶，工作上的採訪則讓遙遠的回憶變得更加鮮活，但……如今的我只能深深嘆息。過去的那些老師只會一臉得意地說「總有一天你會想起我說的話」，卻沒說到最重要的事情，現在的我只記得老師那副有如詐欺犯的嘴臉與聲調。

「唱歌吧！能唱自己的歌就好了。」

校稿完畢的「怦然心動」還未消散，要誘出心底的歡喜頗為容易。唱完歌之後，彷彿有種「眼前迷霧散去」的感動籠罩著我，我也在這股氣氛下彈起琴來。

鋼琴發出了截然不同的聲音。

剛剛在彈〈快樂頌〉的時候，我的心情非常緊張與不安，所以琴聲也透露著猶豫與躊躇，但現在的音色聽起來十分高亮，讓人聯想到振臂高呼的情景。鋼琴這種樂器能夠原封不動地描述演奏者的內心。

「太棒了！你成功擊敗了貝多芬！」

第一堂課就在麗子老師的歡呼下結束。這種初學者使盡全力學習的感覺非常愉悅，我應該到死也不會忘記這堂課。小時候摸到鋼琴的感動，只有那種程度的話，是無法成為寶物的。

成年人上課不是真的在上課，而是休閒活動的一種，把老師形容成帶學生一

起玩的導遊或許更加貼切。就這層意思來說，再沒有比麗子老師更棒的導遊了。

在那之後，麗子老師經常機會教育，告訴我與音樂相處，享受音樂，讓音樂走進人生，並不是琴藝高明的鋼琴家才有的特權。要和音樂交朋友不需要調整心態，也不需要任何準備，只要敲幾下鍵盤，鋼琴就會為你帶來喜悅，無論你的琴藝是否高超。

「最後提醒一件事……」

轉身準備回家時，麗子老師從我背後開口。

「下次上課之前，記得先剪好指甲。」

我漲紅著臉踏上回家的路。以後就算看到中年男子一臉喜孜孜地磨指甲，我也絕不會武斷地說對方都這把年紀了，還沉迷於荒唐的遊戲。

OP. 3

憎恨？愛的主題
——購買屬於我的鋼琴

毒品、鋼琴與大叔的愛

開始上鋼琴課後，我在社群網站記錄上課的情況，當然也寫了老師是位女性這件事，結果立刻引來「年輕嗎？」「正妹嗎？」「巨乳？」這類問題。

就連與採訪對象閒聊時，一提到我在學鋼琴，對方便立刻開起類似的玩笑。

「與美豔的老師牽牽小手，摟摟腰，喬丹你真是豔福不淺啊。」

「就算是老大，也有不能開的玩笑！」

由我擔任總編的黑道專業雜誌叫做《實話時代 BULL》，熟識的老大都叫我喬丹。之所以是喬丹，是因為「實話時代 BULL」聽起來很像芝加哥公牛隊，而芝加哥公牛隊又會讓人想到麥可·喬丹。

「喬丹，冷靜下來。你幹嘛啦。喂，這邊來個人。」

小弟朝黑社會老大的組長室跑了過來，跪在老大身邊。老大在小弟耳朵旁邊吩咐了幾句，我聽不到他說什麼，也不能問，否則就會逾越分寸。

採訪結束向老大道別後，我往車庫的摩托車走去，沒想到剛剛跪在老大旁邊的小弟突然靠了過來。

「失禮了！」

對方從正面用膝蓋走過來後，抓住我的手臂，讓我做出高呼萬歲的動作，再把我的袖子捲起來，然後猛聞我脖子附近的味道。

「請您不要見怪。您沒嗑藥，也沒吸大麻對吧。老大命令我『如果有嗑藥的話，一定會被其他傢伙發現。沒有黑道會把冰毒癮君子寫的東西當一回事。他這樣可是會沒飯吃的。把他關在事務所，直到戒掉毒品為止』。我知道您被懷疑會很氣，但我覺得這是老大對大叔的愛。失禮了！」

當年因為採訪而認識的那些剛出道、二十幾歲的小鬼，現在很多都是黑社會老大或總長。我知道他們有黑道的身分與立場，但對他們也有種革命情感。

我這個生活過得很散漫的文字工作者上鋼琴課之前會洗個澡，刷個牙，也會聽老師的話剪指甲，換一身乾淨的衣服再出門。這些雖然都是社會人士皆有的常識，但我只是因為和老師坐得很近，不希望老師覺得不舒服而已，而且我覺得先漱洗一番再去上課，很像在神社的手水舍用清水淨手與淨口。我完全沒有任何非分之想。

現在回想起來，麗子老師的第一堂課讓我見識到了完全不同的文化，我也完全沉醉在隨之而來的文化衝擊當中，要不然，我這五十幾歲的大叔被人這樣調侃，肯定會覺得「對我想學鋼琴的心情開這種玩笑，簡直是在侮辱我。麗子老師的年齡、容貌與體型，和我學鋼琴有什麼關係嗎？」話說回來，麗子老師的確年輕貌美。只要這麼說就好了吧。

寫作者亢奮的心理狀態除了卸下心防，一心想學好音樂，還會將平常放下的負面情緒撿起來，放進心裡面。

從幼兒園、小學、中學、高中、大學，以及大學畢業後，男人都喜歡可愛、漂亮的人。自始至終，就只喜歡美女、美人。（中略）這樣的男人該說是很無聊，還是很平庸，又或者男人其實都是一群笨蛋。

—— 《生活的哲學》

池田晶子這段感嘆再正確也不過，但若因為這樣就過度反應的話，總有一天會發瘋。

我在很多地方都遇到女性跟我說「其實我也學過一段時間鋼琴」，而且人數比我想得更多。

聽說在《實話周刊》負責採訪黑道的女記者從小就開始學鋼琴，而且還學了好長一段時間。我之前曾經為了了解核電廠的故事而採訪某位政府研究機關的女性研究員，她到現在還在彈自己家裡的鋼琴。她笑著告訴我，之所以離不開千葉的老家，是因為沒有地方可以放琴。

持續創作《冰鬼》（暫譯）與《憐憫惡魔之歌》（暫譯）的梶本 Reika 是一位我很喜歡的漫畫家，聽說她從三歲開始練鋼琴，從音樂大學畢業之後，還去了義大利的音樂學院留學。

雖然為數不多，但我身邊也有男性學鋼琴。過去，警察秉持著不介入民事糾

紛的原則，新宿的歌舞伎町不斷傳出有人被敲竹槓的消息，而且就算鬧到警察局，警察也不會受理。我曾經在歌舞伎町警察局前面採訪受害者，也曾潛入黑店採訪，就在那時認識了自掏腰包幫忙受害者、提供諮詢服務的青島克行律師。聽說他三年前開始學鋼琴，每年都會參加發表會。

根據某位鋼琴家的說法，大部分的人都會自貶實力，但也有很強勢、想爭得話語權的女性。

若將學習下廚的過程放上社群網站，大部分女性都會有守護菜鳥的心情，但鋼琴是高貴的休閒，所以很難放下尊嚴。這類女性總是不厭其煩地詢問麗子老師念哪一間音樂大學？指導老師是誰？有沒有得過大賽的獎項？

看來音樂大學也有上下階級之分，位於金字塔頂端的音樂大學似乎是東京藝術大學。算了，反正走到哪裡都會遇到這種權威主義者，我都已經五十二歲了，

有空理她們的話，還不如把時間拿來練琴。

端茶小弟的機車特攻

同一時間，有編輯問我，能不能把學習鋼琴的過程寫成書。對方希望一年之後交稿，並且以年底的發表會做為結尾。

我寫文章的用字遣詞有深、暗、黑這三種軸心，只要不偏離這三個主軸，就能讓讀者買單。但是將學習鋼琴的過程寫成書，這完全是兩碼子事。市面上早有許多專業音樂家寫的專業書籍，我如果不寫與黑社會有關的事情，等於沒帶槍上戰場，完全沒機會與專業書籍一較高下。

自由寫作者的名字都貼著一張讀者看不見的成績單——上面只寫著書籍銷量這冷酷無情的數字。出版社、版權經紀、書店當然會參考該數字，決定書籍的印

刷量與採購量。如果寫的書一直不賣，成績單上面的數字就會很難看，著作也會自然而然從書店消失。如果是「鈴木智彥」寫的「黑社會」，上述這些人可以根據過去的銷售成績推算出可能的銷量，但是當主題換成鋼琴，就沒人知道這顆保齡球丟出去會是全倒還是洗溝了。大家不妨反過來想想看，如果是鋼琴家寫關於黑社會的事，你會想買這本書嗎？有可能只是覺得有些新奇吧。話題有點扯遠了，讓我們回到主題。

話說回來，大家可別忘了，我是徹頭徹尾的鋼琴門外漢，我與《交響情人夢》的千秋學長以及《蜜蜂與遠雷》的風間塵，可說是老大與小混混之間的差距。

這會是一部老大們向條子（警察）互相抓耙子（告密）與陷害，鬥得連短刀*都折斷，噴子（手槍）的花生米（子彈）全部用盡，至死方休的連續劇。

我啊，就是剛入行負責端茶的小弟、剛出道的廢物。為了避免受傷，只負責

* 沒有刀鍔、刀鞘為白色的短刀。

騎著機車（毀損罪比較輕）衝進敵對陣營的辦公室。

之所以答應並接下這份工作，我打的算盤是可以用稿費繼續學鋼琴。一旦答應寫成書，就會因為與出版社簽約而得一直上課。就算是如五星主廚般任性的自由寫作者也不能隨口答應又隨口反悔。不管是好是壞，想繼續學鋼琴的話，這份工作都是一筆好生意。

但，事情沒那麼簡單。

在發表會這個截稿日之前，一定要學會〈Dancing Queen〉才行。

這世界除了「人總有一天會死」這件事，幾乎沒有所謂的絕對，會彈與不會彈的審判卻是非黑即白，毫無灰色地帶可言。一切其實極為單純，只要不會彈，

一切就結束，也沒辦法出書，對於自由寫作者而言算是一個風險極高的工作。不

過，我到了很後面的階段才發現這份工作的風險有多高，簡直就是被山口百惠那

句「清楚地做個了結吧」逼得走投無路的程度。

編輯還提了附加條件。

「就算向樂器製造商申請參觀鋼琴製造過程，或是採訪代理商與音樂教室，

也不要採訪鋼琴家與調音師。」

理由已在本書開頭的〈前言〉提過，在此省略。如果編輯沒有像這樣事先告

誠，我絕對有信心採訪個三年也不罷休。

短短三十分鐘的自由戀愛

在一切都還未有定論就開始進行的工作，是不會覺得有什麼緊迫感的。一整個星期能接觸鋼琴的時間，也只有上課那三十分鐘而已。我家沒有鋼琴，也沒有其他樂器。我半開玩笑地印出與鋼琴鍵盤一樣大小的插圖，再用透明膠帶將它們黏起來，但還是沒辦法拿來練琴。說得更正確一點，是我對於練琴這件事還不夠渴望。

各種才藝課裡，再沒有像鋼琴課這麼需要預習與複習的，就算是銀髮族的課程也一樣。其實一堂課只有三十分鐘就結束，三十分鐘可以把酒言歡，可以墜入愛河，可以在飛田新地這種紅燈區來場速食的男女自由戀愛，要是拖拖拉拉的話，很可能還沒進入本壘三十分鐘就已經過了。如果不預習，也不複習，上課時就得把部分時間拿來練習，讓身體記住動作，進步的速度就會宛如龜速。

上課的流程大概是這樣。

先和老師互相問候，聊一些有的沒的，然後調好椅子的高度，坐下來，打開教本，將教本放在譜架上。

「今天要進行熟悉手指號碼的練習。3、1、5、5、4、2⋯⋯」

一邊聽著老師的指示，一邊動著手指，然後一邊流著冷汗，一邊進行大腦訓練，之後才正式彈鋼琴。但是，我真的是第一次看到樂譜，門外漢如我當然看不懂。就算拿鋼琴的鍵盤對照，我也只知道正中央的 Do 而已。在這種狀態下，我恐怕連一小節的譜都看不懂。

鋼琴老師口中的「讀譜」是指「先讀一遍樂譜，然後彈過一遍」的狀態，但對於我這個超級門外漢來說，讀譜還是一個遙遠的目標，現在的我只是照著譜上的數字彈一遍而已。

若以陶藝比喻，我現在只會用黏土黏出形狀，放進窯裡素燒。至於彈出曲子的輕重緩急，以及利用各種技巧提升演奏完成度的過程，與上釉、畫圖案，最後才放入窯裡釉燒的過程很類似。發表會就相當於釉燒的部分。麗子老師就算和我彈同一首〈快樂頌〉，也彈得更好聽，更有層次，落差之大，連外行人都聽得出來。

總之，音符不過是一種符號，必須在老師的指導下，翻譯成自己的音樂才行。

如果有心長期上課，就能學會鋼琴。聽說麗子老師以前教過某間製造業的第二代經營者。

「真的很抱歉，我沒有時間預習與複習。光是騰出上課的時間就已經很難了，這樣也能學會鋼琴嗎？」

老師的回答永遠都一樣。

「只要持續練習，一定學得會。」

這位第二代經營者接受了老師的建議，將一次的課程調整成兩節課，共計一小時的長度，不管是下雨或下雪，一定會來教室上課。最後，他學會了電影《刺激》的主題曲〈The Entertainer〉，這部電影是他與老婆的回憶。

「好厲害！他花了幾年學會的？」

「問這個沒什麼意義嘍。」

麗子老師雖然沒有說得很清楚，但從一些細節推敲，這位第二代經營者大概花了五年至十年的時間吧。不過就像麗子老師說的，拿別人的情況比照自己沒有

意義。

如果我們都是這世界獨一無二的一朵花，那麼天分與個人的狀態都是不一樣的。忽略這點的勵志書籍，只能算是自我安慰的休閒讀物。

每天練習、預習與複習的話，進度應該會突飛猛進。但再怎麼說，要學的東西實在多得像座小山堆在眼前。掌握練習曲的重點，穩定地彈出所有的學習重點之後，老師便會立刻安排新的練習曲。預習兩首曲子，再於下星期彈給老師聽，老師也認為及格的話，教本的進度就前進了兩首曲子。

不過，要練習就需要有一台鋼琴。學生可以三百五十日圓租用教室的時段，我便租下上課的前後三十分鐘做為預習與複習。如果因為採訪工作而無法預習或複習，我會另外選一天，在其他時段來到教室，照著教本預習與複習。

隔音教室共有四間，每間都擺了一台平台式鋼琴，而且全部都是山葉的，每間琴房的租借時間端看每天的時段而定。過完新年進入二月時，四台平台式鋼琴我全部都彈過一遍了。

每台鋼琴都有屬於自己的音色。除了琴聲的共鳴之外，琴鍵的輕重、彈力、踏板的感覺，都不一樣，每一台鋼琴都像另一種樂器似的。換句話說，即使鋼琴是以工業製程大量生產的樂器，每一台還是有自己的個性。

漫畫《城市獵人》的主角冴羽獠最愛使用柯爾特蟒蛇左輪手槍，而在製造商設定的公差之中，偶爾會出現一把精確度堪稱「千中取一」的優質產品，看來鋼琴也是如此。順帶一提，我在推特上被擔任冴羽獠的配音員封鎖了，這或許也算是一種「千中取一」，只不過我從來沒惹過對方就是了。

想要一台鋼琴

愈在教室彈琴，就愈想要一台屬於自己的鋼琴。我的想法很單純，想在家多練習一點。

雖然我家是透天厝，但沒有地方可以擺鋼琴。假設買了平台式鋼琴，只能放在客廳；如果買了直立式鋼琴，地板則有可能被壓破，所以最理想的選擇是電子琴。以日本的住宅現況來看，電子琴應該是首選，也是最多人的選擇吧。

購買之前，我還是先問了麗子老師該買哪個牌子的電子琴。

「電子琴嗎？哪個牌子都一樣，看得順眼就可以，看到喜歡的造型就可以買。如果預算不夠的話，對樂器行老闆說『要買最便宜的電子琴』就行了。」

在電子琴問世之前，直立式鋼琴算是家用鋼琴的標準。日本的鋼琴風潮是在一九五九年（昭和三十四年）之際興起的。現在回想起來，以前很多人明明住的是集合式住宅，家裡卻擺了台直立式鋼琴。雖然以前的人對於鄰居的噪音比較容忍，也不太計較，但比起現在，當時有更多家庭在家裡擺了鋼琴。

有位日本鋼琴家曾經在廣播節目笑稱「丟顆石頭都會砸到鋼琴家」，在歐美世界裡，鋼琴課同樣被當成最能培養女兒氣質的才藝課，對於準備出嫁的女兒來說，會彈鋼琴這件事可是大大加分。

日本的鋼琴課之所以被視為是女孩子的休閒活動，或許是因為承襲了西方的風氣所致。

充滿威脅性的〈夢幻曲〉（Träumerei）

不知道是不是因為小時候那波鋼琴風潮所致，我這個年代的人都覺得自己很熟悉鋼琴，哪怕根本不會彈鋼琴也一樣。老實說，就算不知道曲名，也聽過許多古典名曲，其中當然有很多是以鋼琴演奏。

我曾經被山口組相關組織的幹部叫去大阪，在日航大阪飯店的餐廳被對方威脅，嚇得我渾身無力，不得不就範。

「喂，你可要想清楚再回答，你這傢伙腦袋有問題吧。小看我們的話，小心小命不保。說話啊，蠢蛋，怎麼一句話都不說，你該不會是小兒麻痺吧。」

黑社會很喜歡用那些一般人討厭的歧視用語威脅別人，這應該是為了讓對方

更加心生畏懼吧。他們簡直就是將不堪入耳的髒話當成子彈，裝進霰彈槍裡掃射別人，為了工作而接觸黑道的我，只能束手無策地被這些最低俗的髒話打成蜂窩。

不過，箇中內容絕不能直接寫成稿子，必須經過適度美化，寫成社會大眾可以容忍的非小說類作品。讀了這類作品的小說家或編劇再憑著自己的想像創造出想像中的黑道，所以小說裡的黑道沒有半點令人噁心或不舒服的地方。

被黑道威脅那個當下，餐廳的背景音樂居然是動聽的小提琴曲，以及似曾相識、旋律柔婉動人的鋼琴曲。有鑑於當時的處境，我至今仍對那兩首曲子的旋律印象深刻。

開始學習鋼琴後，我開始聽一些古典音樂精選集，這才知道那兩首曲子分別是帕海貝爾*的〈卡農〉與舒曼†的〈夢幻曲〉。

會覺得〈夢幻曲〉很溫柔也是理所當然，因為這首曲子的正式名稱是《童年

* Johann Pachelbel, 1653-1706。

† Robert Alexander Schumann, 1810-1856。

即景》作品十五第七首。

父親那邊的祖墓在小樽市，小樽市有座天文館，高中的時候我常與女朋友去那裡約會。星象節目的開頭與結尾都是〈夢幻曲〉。

過了幾天，我去樂器行試彈不同牌子的電子琴，買了只有鍵盤、沒有擴音器與擴大機的電子琴。讓我決定購買的關鍵是，這台電子琴的自動演奏程式有〈夢幻曲〉。

我的鋼琴，別人的鋼琴

說不定有一天我會買一台真正的鋼琴。鋼琴除了是樂器，更是能滿足物欲的古董，既是搔動虛榮心的裝飾品，也是隨時都能演奏音樂的音樂盒，有些暴發戶甚至將鋼琴當成財富的象徵。一旦開始學鋼琴，一定會想要一台真正的鋼琴。

「我有很多學生都說『反正沒有其他想要的東西，錢也帶不進天國，所以就算彈得不好，反正彈琴很快樂就買了』，甚至有些人是為了買平台式鋼琴而搬家的喲。」

麗子老師直截了當地說，不管電子琴再怎麼進化，也不會演化成真正的鋼琴，因為樂器的重點在於產生音樂的方式。

在鋼琴問世之前，也有管風琴或大鍵琴這類鍵盤樂器，但產生聲音的方法完全不同，與鋼琴算是不同種族的樂器。鋼琴的原始名稱為「古鋼琴」（forte piano）。由於以擊打鋼弦的方式發出聲音，所以被歸類為弦樂器與打擊樂器。

根據這兩個特徵，稱其為擊弦樂器，同樣正確。

一如在音樂課學到的內容，鋼琴（piano）這個詞的意思是「弱」，而反義語為「強」（forte）。

顧名思義，Forte Piano 就是「能發出巨大聲音與微弱聲音」的擊弦樂器。電子琴雖然可以利用電子增幅器發出大小不一的聲音，其實是根據輸入的訊號調整鋼琴音效訊號的強弱，再播放對應的聲音而已。

「鋼琴與電子琴完全是兩種不一樣的樂器喔。真想學好鋼琴，雖然世事無絕對，最好還是選擇真正的鋼琴。

沒彈過鋼琴的人，對鋼琴都是一知半解。如果不是真正的鋼琴，很難確實體會鍵盤的觸感，以及隨著自己的想法彈出不同強弱的聲音是怎麼一回事。

更重要的是，鋼琴與眾不同，在所有樂器之中也很特別，一來可使用的音階很廣，彈的時候也有點忙，彈得愈久，愈像在跑馬拉松，如果出錯力，身體會撐不住。而且就算不是自己的樂器，也必須彈得很熟練。

即便開演奏會也不會使用自己的鋼琴。就算現場要調整，也是交給專業的調

音師處理。鋼琴家一上台就得準備正式演奏。小提琴家或管樂家在正式演奏之前都可以一直試音，鋼琴家一旦出了門，就沒有機會使用自己的樂器。」

聽了麗子老師的說明我才發現，自己對鋼琴真是一無所知。

OP. **4**

不仁不義的鋼琴史
── 鋼琴家的系譜

時間是元祿十五年的歐洲

一般認為，鋼琴是西元一七〇〇年左右誕生的。在此之前雖然有類似的樂器，但這麼說大致上不會有問題。

一七〇二年是日本的元祿十五年。

「時間是元祿十五年十二月十四日……」

如果是五十幾歲以上的人，應該都聽過這句歌詞吧。在三波春夫獨有的口吻後面，接的是「驚動江戶夜風，震天嘎響的是山鹿流的陣太鼓」。這首赤穗浪士的出陣曲應該算最近發生的事還是很久以前的事，交由讀者自行判斷。

發明鋼琴的是義大利威尼斯的克里斯多福里＊。鋼琴的前身是大鍵琴（harpsichord），只要按下鍵盤，撥子就會撥弦，進而發出聲音，但在這種構造之下，幾乎無法控制聲音的強弱。此外，也有利用楔槌擊弦發出聲音的小鍵琴，但小鍵琴的致命傷是聲音太微弱了，因為琴體體積太小。

新問世的鋼琴同樣以擊弦的方式發出聲音，只要以不同的力道彈琴，就能發出微弱的聲音，或是如大鍵琴宏亮的聲音。音樂家一開始將這種樂器稱為「clavicembalo col piano e forte」，意思是聲音有強弱變化的大鍵琴。

鋼琴甫誕生就成為畫時代的樂器。除了音樂家，也受到不少王公貴族注意，有不少決鬥都用上了這件樂器。閒得發慌的歐洲王公貴族很喜歡蒐集新樂器，再交給養在自家宮廷的音樂家演奏，然後在晚上舉辦宴會，以共同演奏為名目舉辦鬥琴大會。

＊ Bartolomeo Cristofori, 1655-1731。

早在貝多芬之前，演奏會的歷史已出現過多次三角鋼琴（大鍵琴）的決鬥。

這些決鬥以即興演奏代替刀子，以創新的演奏代替手槍，但通常是兩者兼而有之。換言之，根據現場提出的主題進行的即興演奏就是武器。

—— *Pianoforte: Der Roman des Klaviers*，Hildebrandt

鋼琴的背後是如漩渦般暗潮洶湧的宗教對立、政治鬥爭與宮廷陰謀。

鋼琴版德法戰爭的傳奇冠軍無疑是德國的巴哈*。

巴哈一家有不少音樂家，名字都很相近，巴哈則因為他的偉大功績而被稱為老巴哈。這就像是隸屬山口組的清水一家有兩個小孩的名字都有「政」，所以將兩個小孩分別稱為大政與小政一樣。

在日本，巴哈被稱為音樂之父。如果手邊有智慧音箱，我很想試試下面這個指令。

* Johann Sebastian Bach, 1685-1750。

「Alexa，播放巴哈的〈G弦之歌〉。」

不然，播放〈聖母頌〉或〈托卡塔與賦格〉也可以。肯定會用力拍著膝蓋說「這是巴哈嗎？」順帶一提，後者是嘉門達夫〈從鼻子喝牛奶〉一曲的靈感來源，沿用了原本的旋律，換了歌詞而已。

裝模作樣的莫札特

與在奧地利出生卻英年早逝的音樂天才莫札特＊共演決鬥戲碼的，則是出生於義大利的克萊門蒂†。

原本是管風琴演奏家的克萊門蒂渡海來到法國後，成為足以在法國皇后瑪麗・安東尼座前演奏大鍵琴的知名演奏家，之後皇后便替他寫了封介紹信，要求

＊ Wolfgang Amadeus Mozart, 1756-1791。
† Muzio Clementi, 1752-1832。

他去拜訪住在維也納的哥哥約瑟夫二世。

維也納宮廷為克萊門蒂預備了與天才莫札特對決的盛宴，使用的武器是最新發明的鋼琴。

據說奧地利皇帝在莫札特身上下了重注，俄羅斯大公妃則在克萊門蒂身上押了重金。最終勝利的是莫札特，這只是因為他比克萊門蒂更熟悉鋼琴而已。莫札特留下了令人又愛又恨的評語。

「克萊門蒂多練幾次就會彈得好，除此之外，別無其他。他的演奏之中，沒有半點情緒與趣味可言。」

<div align="right">

—— 《古典鋼琴家們》，萩谷由喜子

</div>

鋼琴製作在德國達到了百花齊放的境界，所以德國出了那麼多知名鋼琴家。

大多數的鋼琴家之間都有師父與徒弟的關係，可以畫成所謂的系譜。在德國，系譜最深遠的是行為怪僻的天才音樂家貝多芬，若以黑社會比喻，貝多芬相當於初代老大。

貝多芬眾多弟子之中，有徹爾尼＊，還有徒孫李斯特以及萊謝蒂茨基†。

源自貝多芬的系譜繼續開枝散葉，李斯特的系譜之中，有日本鋼琴家永井進、田村宏、小山實稚惠、若林顯、田部京子這幾位赫赫有名的名家。反觀萊謝蒂茨基這邊，則有師承克勞茲‡的高折宮次、室井摩耶子、藤子海敏、克勞茲豐子（克勞茲之妻）。此外還有眾所周知的中村紘子，她的老師是克勞茲另一系統的萊文＃。中村紘子曾經留學美國，是首位獲得茱莉亞音樂學院全額獎學金的日本人。

在李斯特的時代，鋼琴是未臻成熟的樂器，無法承受過於激烈的演奏，利用

＊ Carl Czerny, 1791-1857。

† Theodor Leschetizky, 1830-1915。

‡ Leonid Kreutzer, 1884-1953。

＃ Rosina Lhévinne, 1880-1976。

高超技巧舉辦首場鋼琴獨奏會的李斯特為此準備了好幾台備用鋼琴。

若追求更激烈、更快速的演奏，鋼琴將一架接一架瓦解，舞台上到處散落著鋼琴的殘骸，就像是亨德里克斯*捧壞的吉他。

Jesus Pianist Superstar

由於當時的鋼琴還不成熟，後續便持續進化。只要有新發明就會立刻組裝成樣品，讓鋼琴家這種剛誕生的新人種試彈與糾錯。

日後成為鋼琴標竿的，是由法國艾哈德公司（Erard）開發的雙重退避裝置（repetition）。如此一來，擊槌便能在復位途中繼續擊打琴弦，鋼琴的連打性能也因此有了長足的進步。

前面提過，李斯特撰寫了〈鐘聲〉，而這首我們經常聽到的曲子，其實就是

＊ James Marshall "Jimi" Hendrix, 1942-1970。

李斯特根據這項發明改編而成。

當時整個歐洲出現了不少鋼琴製造商，鋼琴也隨即走入平民百姓的生活。若問當時的鋼琴家有多麼受歡迎，人們有多麼熱愛獨奏會，那恐怕是把所有的搖滾樂巨星都找來也難以匹敵。獨奏會中，大多數女性樂迷都聽得如痴如醉。這時候的人們剛剛懂得了什麼是娛樂，唱片八字還沒一撇，錄音更是夢中之夢，那時候的鋼琴，等於是能催生無窮音樂的魔法箱。

進入十九世紀中葉後，直立式鋼琴發明了，主要是為了擺進狹窄的公寓房間。當時主要以分期付款，亦即貸款的方式銷售，同時也掀起了巨大的鋼琴浪潮，甚至有不少蹭知名品牌名氣的劣質品在市面上流通。這就像是愛迪達（Adidas）流行起來以後，市面上跟著出現了 adios 這類劣質品。

一九一〇年，鋼琴的年度總銷量突破了五十萬台。在今日的古董鋼琴市場中

備受重視，高如天價，令再製品望塵莫及的，主要就是這段時期的產品，其中大半於美國製造。

鋼琴品牌史坦威（Steinway）在日本非常有名，得到許多人的喜愛。誕生於奧地利維也納，獲得多數貴族指定使用的貝森朵夫（Bösendorfer）如今則是山葉的子公司，以德國精品聞名的貝希斯坦（Bechstein）也有許多鋼琴家愛用。

日本的山葉或河合同樣擁有世界級知名度，也已登上知名鋼琴大賽舞台。在日本備受注目的俄羅斯鋼琴家李希特*在南法遇到山葉的調音師村上輝久之後，徹底愛上了村上調音師的調音技術，這個小故事在日本非常有名。

李希特首次訪日舉辦演奏會時，試彈了各界音樂人士準備的各款鋼琴，卻都不太滿意，最終還是選擇了由村上親手調校的山葉ＣＦ。

＊ Sviatosláv Teofílovich Ríkhter, 1915-1997。

不過，這個故事還有後續。李希特在後續的橫濱、東京、京都、名古屋大賽都使用了山葉生產的鋼琴。某天，突然有封威脅信寄到山葉社長的手中，其中寫到：「之後如果再讓李希特彈山葉鋼琴，我會在鋼琴安裝炸彈。」

從著名的「李希特的樂迷」筆跡來看，似乎是出自女性之手。直到現在仍有不少鋼琴迷像這位寄信威脅的人一樣，奉史坦威鋼琴為圭臬，蔑視日本國產鋼琴，這如果只是所謂的品牌迷思，那實在是太教人遺憾了。

——《古典鋼琴家們》，萩谷由喜子

河合的性能同樣毫不遜色，這個品牌也充滿了挑戰精神。

日本樂團 X JAPAN 團長 YOSHIKI 利用 LED 燈裝飾的水晶鋼琴全世界只有五台，每台價格高達一億日圓。不管製造商是誰，也不管是何種鋼琴，都美得令人著迷，再怎麼演奏，都讓人百看不厭。

用愛體會鋼琴

據說有些古董鋼琴擁有相當美妙的音色。比方說，青柳泉子彈過蕭邦最愛的法國普萊耶爾（Pleyel）古董鋼琴之後，將該架鋼琴形容為「蜂蜜色的音色」。

只有鋼琴家才懂得如此形容，也讓人不禁深表認同。自此，許多鋼琴家都模仿青柳，以甜點形容鋼琴的音色。

不過，似乎有許多人在聽了古董鋼琴的音色後心存懷疑。或許是因為抱著過多的期待，又或者是現代人已經聽習慣高亮的琴音，光是音色優雅已經無法滿足他們。

如果每天用耳機聽音樂，而且都把音量調得很大聲，應該會在直接聽到鋼琴的聲音時，覺得很小聲又很單調吧。當舌頭被一堆人工調味料的垃圾食品麻痺之

後，就嘗不出天然高湯的味道多麼細緻了。如果不懂得節制，刺激與感覺就會麻痺，即使是癮君子也會偶爾停止吸食毒品，否則就無法體會會升天般的快感。

除了普萊耶爾之外，法國還有一些知名的鋼琴製造商，例如前述提到的艾哈德就是其中之一。法國人似乎對現今的鋼琴沒什麼好評。

不管是車子、紅酒、衣服、汽車、食物、電影，法國人就是喜歡法國生產的產品，鋼琴當然也不例外，但近年來這部分似乎變得有些複雜。艾哈德或普萊耶爾這些過去足以代表法國的鋼琴製造商已非獨立公司，他們的新產品也不是當今最優質的鋼琴，甚至有許多人認為，其新產品遠遠不及同間公司生產的舊產品。艾哈德或普萊耶爾的新產品已不受法國人青睞。據說就是因為這樣，重新打磨與重整的老鋼琴才會讓人如此垂涎，價格才會如此高昂。

《巴黎左岸的鋼琴工房》的鋼琴評論相當辛辣。

該書作者 Thad E. Carhart 是住在巴黎的美國人，在法國拉丁區附近的小路發現了一間非常奇妙的鋼琴工房。除了對陌生客人嗤之以鼻，與世隔絕的洞窟深處還有一間工房，裡頭藏著許多名琴，堪稱是鋼琴迷心中的黃金鄉。作者在長期造訪工房之後，總算得到工房主人認同，最後也以一萬五千法郎購買了奧地利鋼琴品牌施廷格爾兄弟（Gebruder Stingl）的古董鋼琴。

由於製琴師傅是評論之中的主角，關於鋼琴的解說可說是沒有半點保留的諷刺。

雖然多數人認為史坦威鋼琴的品質非常優異，法國人卻不一定會推崇其他國家的鋼琴。古董級的史坦威鋼琴的確是工藝結晶，也擁有如詩如歌的音色，是許多人心中的夢幻逸品。（中略）德國製的貝希斯坦鋼琴則因為高音域的

音色十分清澈透亮，所以這個牌子的許多顧客都覺得貝希斯坦鋼琴與史坦威鋼琴地位相當。他也提到，貝森朵夫鋼琴是「鋼琴之中的貴族」。

擁有可供演奏的藝術品的日常生活

國外的鋼琴學習日誌中，經常看到中年男子因為愛上了散發著古典美的古董鋼琴，不顧一切買下鋼琴的情節。故事往往從物欲揭開序幕。對某件精品一見鍾情，並在衝動消費下進入該精品世界，這可說是男人的浪漫。鋼琴正是如此美麗的工藝品，能夠滿足內心的占有欲。

雜誌《紐約客》記者庫克*曾以分期付款的方式買下古董鋼琴史坦威B，並在修復過程中對鋼琴產生興趣。最後在三十六歲那年，也就是一九四一年（昭和

＊ Charles Cooke。

十六年）出版了被奉為鋼琴學習聖經的《Playing the Piano for Pleasure》。

這本名作已有電子版可以購買。我買過原著，即使在下的英語能力有待加強，還是讀得很開心。另一方面，亞當斯的《Piano Lessons》已有專家譯成日文，這部分請容我援引。

庫克曾因雜誌的採訪工作，採訪過霍洛維茲[*]、施納貝爾[†]、霍夫曼[‡]這些超級有名的鋼琴家。

我要偷偷告訴讀者一個連《紐約客》編輯都不知道的祕密。其實我一定會對這些鋼琴家說，我會自己寫，但不會提及關於鋼琴技巧的部分。雖然對採訪沒什麼幫助，但我一定會不厭其煩地追問我個人感興趣的事情。換言之，這對本書的每一位讀者都很有幫助，我也一直希望自己能將這些鋼琴家的建議全寫在本書之中。

[*] Vladmir Horowitz, 1903-1989。於烏克蘭出生。

[†] Artur Schnabel, 1882-1951。於奧地利加利西亞、現今的波蘭出生。

[‡] Josef Hofmann, 1876-1957。於波蘭出生。

真不愧是雜誌記者，深知該怎麼寫文章才能引起讀者的興趣。光是這段敘述就足以讓我明白，為什麼這本書會如此長銷。

前述的《Piano Lessons》作者亞當斯聽到了撼動人心的鋼琴演奏，當下就愛上了史坦威鋼琴。

這星期有好幾天，我都趁著劇場的燈光熄滅，空無一人的時候，就近欣賞史坦威鋼琴。坐在鋼琴長椅之後，輕輕地按下一個琴鍵，傾聽在沒有半位觀眾的九百個座位上方飄揚的琴音。我會彈一個簡單的和弦，也記得幾個低音的和弦，但更多時候是隨便按幾個琴鍵。有時我會輕輕地撫摸史坦威鋼琴，有時又會亂彈一通，有時會彈出很不和諧的聲音，有時會彈得有點藍調的味道。鋼琴的共鳴真是太美了，美得讓我誤以為自己會彈鋼琴。

鋼琴的體積大得不容易移動，尤其以日本的住屋現況來看是如此。只要買了鋼琴，生活空間會被占據很長一段時間，不管做什麼事情一定都會瞄到。所以若決定購入這個音樂夥伴，不要在意價格，選擇喜歡的鋼琴才是正解。

如果能偶爾彈彈琴，享受一下音樂，那就沒什麼好抱怨了，音樂與鋼琴絕不會像人類一樣背叛。

OP.**5**

該專心了！

──預習、複習與埋頭苦練

前往音樂國度的護照

鋼琴課總是驚喜連連。

在音樂這張世界地圖裡，我所知的道路一條條串連了起來。我真是徹底的無知，卻也因此每天樂於學習。

連看懂五線譜都能大聲歡呼。

現在我已經認得樂譜裡的高音譜記號與低音譜記號，還叫得出它們的名字。但，它們不過是標示高音音階與低音音階的符號而已，讀譜時得不假思索地看著每個音符按下對應的琴鍵。我原本一直不懂，為什麼上下的 Do 不在同一位置，這樣不是會看錯，或是引發人為錯誤嗎？

我向麗子老師求教，她告訴我，上下的五條線代表連續音階的十條線，在高

音譜下方多畫一條線，相當於在低音譜上方多畫一條線，兩個位置都是正中央的Do。這之後我便豁然開朗了，整個世界的色彩彷彿瞬間變得鮮活起來。那心情就像是通過了音樂這個國度的海關，也像是抵達首次造訪的國家，從機場踏出第一步的興奮感。

「好厲害！原來如此！沒想到是這樣！」

麗子老師笑咪咪地看著我。

「鈴木先生真不錯，不管學了什麼都一臉開心的樣子，我也教得很開心喲。」

麗子老師告訴我，不是每個人的第一堂課，都會像教我的時候那樣教。她通

常會假設有點程度的學生「熱情」不足（聽說這樣的學生很多）。如果在個性較為內向的學生面前跳舞，還要對方唱歌的話，學生一定傻眼。

如果看到老師這樣做，會反過來吐槽「老師妳也太蠢了吧」那倒無所謂，最怕的是學生覺得「我要是能像老師這樣就好了，但我實在拉不下這個臉」，然後變得很沮喪。

「我最怕讓學生失望，讓這堂課變得死氣沉沉。也絕對不能讓學生有罪惡感。

早期的鋼琴課都很嚴格，許多老師都是打罵教育，都會嚇唬學生『照我說的做，不然就不准你回家』。

這會讓學生背棄音樂，只回答老師想聽到的答案，只照著老師的方式演奏，這種本末倒置的方式完全無法幫助學生。」

簡單來說，早期有許多老師都是採用斯巴達教育，不能以現在的基準批評他們，因為那個時代容許這樣的教育方式。

如果不照著老師教的彈，有可能會氣得大罵「你在給我開什麼玩笑」，或是在你彈奏時，直接用力關上鍵盤蓋（手指會折斷）。這類體罰其實所在多聞，小孩子會很怕老師，也會為了避免被罵而練習。

以銀髮族為對象的教室應該不至於這樣，但兒童鋼琴教室又如何呢？表面上，上述的暴力隨著時代的進步消失了，但現代人或許每天都承受著莫須有的壓力。

一般來說，鋼琴老師都希望學生能夠學會困難的曲子，能在鋼琴大賽拿到好成績，所以說得好聽一點，麗子老師的教學方式是樂觀其成，說得難聽一點，麗子老師是無心追求這些事情的人。麗子老師應該算是少數吧。

不過，麗子老師有非常厲害的武器，那就是對音樂的熱情，以及能與作家媲

美的觀察力與洞察力。

釋放我的人

「鈴木先生不僅把我說的一字一句都聽進去，還會主動說出自己想做的事情，以及想怎麼做，就像第一次見面的時候告訴我『想學會〈Dancing Queen〉這首歌』一樣。

老實說，像鈴木先生這樣的人其實少之又少。我很常被學生問『該怎麼做』或是『該做什麼』，通常也得在上課的時候給予學生建議。雖然也會一起唱歌，但其實是想嘗試一些稍微有別以往的教學方式。

鈴木先生總是相當亢奮，很像是去日本富士搖滾音樂祭看自己超喜歡的樂團表演似的。」

沒想到鋼琴老師居然想得那麼遠，我還以為她只是很制式地安排課程而已。

麗子老師在念音樂大學的時候就想成為鋼琴教室的老師，從那時候就已經在自己家裡開課了。雖然年紀輕輕，卻有相當的資歷，我覺得麗子老師生來就很適合當鋼琴老師。

在麗子老師對我說了這番話的那天晚上，我心中的熱情被徹底點燃了，心情就像是在京都清水寺的清水舞台玩高空彈跳一樣，買下了日本富士搖滾音樂祭的門票。

麗子老師把我從自己打造的監獄放出來，再帶我走進音樂世界。

與常人一樣接受搖滾樂洗禮的我其實很討厭戶外音樂會。一來我討厭一堆人擠在一起，二來我一想到髒得要死的流動廁所就寒毛直豎。

念高中的時候，我很喜歡「怪人合唱團」。*。他們曾在一九八四年來日本舉

＊ The Cure。

辦演唱會，但之後就算來到日本也不公演，直到二〇〇七年的日本富士搖滾音樂

祭才舉辦了睽違許久的演唱會。

自己想到快發瘋的樂團好不容易要來日本表演，我一想到「戶外音樂會很令

人受不了」，只好作罷。不過，他們登上二〇一九年夏天的日本富士搖滾音樂祭

頭號名單，將在日本舉辦第三次演唱會。

我已不是過去的我。我非去不可。

音樂的脈輪已經開啟。

我覺得這就是命運。

日本富士搖滾音樂祭最後一天

除了怪人合唱團，日本富士搖滾音樂祭最後一天的門票可以看到許多音樂人的表演，但我得忍痛放棄平澤進與 superfly。我想過是不是要為了工作看石野卓球的表演，最終還是放棄了。

由於每個舞台的最前排觀眾都會輪替，所以我從前一場的傑森・瑪耶茲[*]還在表演時就開始排隊，表演結束後便進入以圍欄圍起來的決鬥場。傑森・瑪耶茲使用的是被我視為玩具的電子琴，但那撼動情緒的琴聲實在令人懾服，那台電子琴可說是外觀像玩具的鋼琴。

我站在最靠近舞台的位置。如果是以前那個放不下身段的我，肯定不可能這麼做，何況表演還得等一個小時才開始，表演時間又長達兩小時，等於我得一直站在這裡三個小時。活到五十三歲的我得出下列結論——心有餘而力不足。

* Jason Thomas Mraz。

主唱羅伯特・史密斯＊登場後，我拍了一小段影片就把手機收進口袋裡。聽第一首〈Plainsong〉時，我眼裡的世界開始扭曲，然後慢慢地溶化。

這歌聲彷彿焦糖一般甜蜜，卻又帶著淡淡的焦苦滋味。

明明正在下雨，我卻感受不到滴在身上的雨滴。

進入第二首〈Pictures of You〉後，我試著將兩隻手往上擺動，沒想到五十肩的疼痛居然消失了。

我真是瘋了……但真的太棒了。

有生以來，我第一次在現場演唱會大喊。積在身體裡面的毒氣也隨著熱氣一

＊ Robert Smith。

同排出體外，消散在下著雨的天空之中。難不成這就是戶外演唱會的奧妙嗎？

不過，廁所還是一如預期地噁心。如果有人問我「下次還會來嗎」，我肯定不知道該怎麼回答。

電子琴的優點

每星期的鋼琴課不像戶外演唱會，不需要為了得到某些快樂而有所犧牲。

由於已經買了電子琴，我不再租用教室自習。雖然摸不到真正的鋼琴有點遺憾，我還是相當期待剛買的新玩具，更棒的是，家人不會被練琴的噪音干擾。

與鋼琴只有一線之隔的電子琴常被許多人批評，說電子琴根本就不是鋼琴，但是戴上耳機就能避免琴聲干擾別人這點，絕對比鋼琴要好得多，就日本的住屋情況來看，再沒有比這個更令人讚賞的優點了。我是電子琴的擁護者，電子琴你

這傢伙很棒。

請大家回想一下動畫《海螺小姐》裡河豚田鱒男練小提琴的樣子吧。河豚田鱒男是入贅河豚田家的養子，每次練小提琴的時候，他的家人都會頭痛欲裂，因為小提琴要是遇到琴藝不好的人，就會拒絕發出美妙的琴聲，但鱒男完全不在乎這點，一臉陶醉地拉著小提琴，不斷製造噪音。現實生活不能不顧他人感受，否則就沒辦法練習。

要讓鋼琴發出聲音很簡單，只要按下琴鍵就能發出美妙的音色，但練習的時候常常會在同一個地方犯錯，對別人來說肯定是一連串令人不快的噪音。不管是什麼樂器，都沒辦法在得控制音量的環境中練習，若能有不需要顧慮他人感受、盡情練習的環境，等於突破了第一道難關。

教本的第二首曲子是〈布穀鳥圓舞曲〉。

雖然這首曲子的左手只要不斷地彈奏附點二分音符的 Do 或 Sol，仍然是一首需要雙手一起演奏的曲子，所以聽起來很像一回事。〈布穀鳥圓舞曲〉有三種版本，第二種版本是以左手彈奏和弦，從第二種版本改編而來的第三種版本則可學到以不同的音階彈奏旋律與和聲的技巧，同時還能學到斷奏，也就是彈出「跳音」的技巧。

一邊盯著樂譜，一邊拚命地將眼前的音符輸入視野之中的鍵盤。

「該專心了！」

當我旁若無人地彈琴時，麗子老師總會像這樣提醒我。過去我曾為了採訪而擔任福島第一核電廠的工作人員，在現場第一次聽到「務必小心」這句問候時，心中甚是感動。新的體驗豐厚了語彙。

激化的分裂對抗

教本的內容經過精心設計，每學會一首曲子，就能學會新技巧。

下一首練習曲〈蝴蝶〉可學到圓滑（slur）、強（forte）、弱（piano）、漸強（crescendo）、漸弱（decrescendo）這些技巧。

第三首練習曲〈鈴兒響叮噹〉則可練習右手的重音（兩個音）、休止符、加強音（accents）等技巧。第四首練習曲〈螢火蟲來〉則是反過來學習讓左手演奏旋律的技巧。第五首練習曲〈櫻花櫻花〉則是首次與老師四手聯彈（兩個人彈同一架鋼琴），從中學習高八度（高出一個octave）、保持（sempre）這些技巧。

學會教本最後一首練習曲〈聖者的行進〉之後，就算是初學者，也會有一種「我好像會彈鋼琴了」的感覺。

練習曲共有十六首，若每星期學會一曲，差不多要五個月才學得完。我很急著學會，所以一次練很多首，也撥出很多時間練習，希望每次上課時有兩首練習曲能夠及格。當時的我很懷疑，繼續這樣練下去，真能在年底學會〈Dancing Queen〉嗎？

不知道該說幸運還是不幸，這一年，猶如死火山的山口組再度爆發，鬧出分裂危機，神戶山口組最大派系的山健組繼承人被弘道會的組員刺成重傷，後續也引發了一連串報復，弘道會有不少組員因此被殺。

分裂危機爆發以後，我就沒有時間繼續上每星期都很期待的鋼琴課了，必須暫時休息一陣子。老實說，就算是斷斷續續也好，我真的很想繼續進行基礎練習。

我想要的是，這輩子會彈幾首曲子，如果可以的話，當然希望多會幾首。但

即使看不懂樂譜也沒關係，我倒沒想過看了樂譜就會彈這件事。說得極端一點，我只要會彈喜歡的曲子就覺得很幸福了，其他曲子會不會彈無所謂。教本結束的時候，我問了麗子老師一個問題。

「還不能練習曲子嗎？」

麗子老師一邊把新的教本拿給我，一邊搖著頭。

「沒想到鈴木先生這麼急耶，之前明明說過不可以太心急……正所謂術業有專攻，要學鋼琴就要聽鋼琴老師的話。只剩下三首練習曲而已，至少要透過這些練習曲學會必要的技巧，才有辦法演奏想演奏的曲子。」

看來麗子老師已從專業角度為我安排了必要的課程。既然如此，只能信任她了。

瘋狂練習的每一天

隔周，我開始練習第二本教本的曲子，其中包含〈一閃一閃亮晶晶〉、〈Girl and The River〉、〈莫札特鋼琴奏鳴曲〉，當我一首接著一首學會，也與鋼琴愈來愈親近。我除了再次為了教本的精心編排而驚訝，還發現一個非常簡單的法則。

只要練習，琴藝就會進步。

不練習，就絕對不可能進步。

有心練習就能學會，不練就什麼都學不會。

找藉口偷懶沒有任何意義。

這是既明白又殘酷的事實，而且一切都是為了自己好。

當然也不能悶著頭隨便亂練，因為不管再怎麼練習，人類都不可能在水裡呼吸，更不可能在天空飛翔，但只要練習，就一定能學會鋼琴，花多少時間，就會得到多少報酬。

健身魔人很喜歡把「肌肉不會背叛你」這句話掛在嘴邊，但外表的肌肉量不一定能完全反映這句話。不斷地練習，身體的確會為你帶來與努力相對應的成果。練習絕對不會背叛你。

練完六首練習曲以後，麗子老師提了個建議。

「下星期要不要開始讀譜？」

總算買了ABBA的樂譜

因為要選樂譜，麗子老師要我拿出智慧型手機。聽說現在都是透過網路買樂譜。

連上網站「print gakufu」之後，我輸入關鍵字〈Dancing Queen〉，再設定「鋼琴」與「solo」這兩個搜尋條件。所謂的「solo」就是只有鋼琴的樂譜，而且必須連旋律一起彈。「伴奏」一如字面上的意思，就是替主唱伴奏的樂譜。

正常來說，一首曲子會有好幾種樂譜並分成不同的難度。如果是日本的流行音樂，就分成「初級」、「中級」與「高級」。學會所有難度的樂譜後，便可付費下載演奏的影片或是ＭＩＤＩ檔案。還真是方便啊。

光是ＡＢＢＡ的熱門金曲就有好多種樂譜，不知道是不是因為歷史太過悠久，完全沒有標示難易度，我也不知道該選哪個樂譜才對。

「這網站有沒有範例可以看？」

隨便選一首後，畫面顯示出正中央寫著大大「SAMPLE」的樂譜。我把手機拿給麗子老師，她突然邊看邊彈了起來。明明這樂譜只有不到兩成的內容……

「有聽懂是怎麼一回事嗎？」

「嗯，應該有。」

「我好像也能彈吧？」

「這是當然的。YOU CAN DANCE。」

上完課，我去了趟超商，在影印機輸入編號，付了影印費。之後又印了要給麗子老師的那一份。影印費總共花了四百日圓左右。

非常渴望演奏的心情
── 不時與 ABBA 抗爭

適合初學者演奏的ＡＢＢＡ

麗子老師的話一語中的。

在下下周上課之前，我已經讀完了整份樂譜，若只要求從頭到尾彈一遍的話，算是已經能順利彈完。樂譜的分量是兩張Ａ３，若將左頁和右頁各算一頁，總計就是四頁。到了下周上課時，儘管彈得不是很流暢，我還是兩手合在一起彈完了。聽我彈完之後，連平常認為預習是理所當然的麗子老師都驚訝地說

「真厲害！」

話說回來，這兩個星期我非常密集與瘋狂地練習，因為麗子老師幫忙選的樂譜太簡單了，我不想在發表會彈這個版本的樂譜。這份譜與原曲不同調，左手也太過單調。

或許我應該跟麗子老師說「我想挑戰更難的樂譜」，但與其用嘴巴說，身體

力行更具說服力。其實我一開始也沒這打算，因為害怕自己連簡單的版本都彈不了，更重要的是，我不希望最終變成是老師的問題。

「我照著老師的建議練習了，而且一下子就會彈了，所以我想挑戰難度高一點的樂譜。」

為了能對老師說出這句話，從拿到樂譜之後的隔天，我每天都在電子琴前面放一個三十分鐘的沙漏。我沒特別規定自己每天該練幾小時，但上下午的練習時間加起來至少要超過五個小時。

練習喜歡的曲子格外開心，一不小心就忘了時間。不對，說不定我只是想讓老師對我刮目相看而已。

老實說，為了練會某首曲子而反覆練習這點，與打電動打到破關是同一個道

理，鋼琴於我而言，是比索尼 PlayStation 或任天堂 Switch 更棒的遊戲主機。

彈完整首曲子後，麗子老師突然深深低頭，語帶歉意地說：

「對不起，上課時重選樂譜實在太浪費時間了，今天晚上我會重新挑選適當的樂譜，再將樂譜的編號傳給鈴木先生。」

我的心臟突然漏跳了一拍。有時候覺得麗子老師特別地可愛。

最終大魔王ABBA

我和麗子老師交換了 Line。晚上，我收到了樂譜的編號，去了趟附近的超

商，把樂譜印出來。

看到樂譜後，我嚇得臉色鐵青。

以我現在的程度來看，這次的樂譜很難破關。

勇敢地挑戰課題是件非常有價值的事，更何況我也希望如此，內心卻告訴我，我應該彈不了這麼難的版本，因為我的左右手還沒合在一起，沒辦法隨心所欲地彈奏。

到了下星期上課時，我把老師那份樂譜交給她，對老師坦承自己的想法。

「的確，如果不做任何修改的話，這份樂譜的確很難。比方說，這三個音的部分我會幫忙修改，我在 Line 裡面也提到這點了喲。」

這次換我低頭道歉了。只是，就算老師幫忙修改樂譜，我也覺得自己彈不了。

上課時，老師讓我左右手分開練習，試著以單手讀譜與彈奏。不愧是ABBA的曲子，這遠比之前的練習曲難了數倍，我不禁覺得，能在一次上課之中練完半頁，進度算是很快了。

讀譜的過程中，我有了一個重大發現。當我將主旋律分割成一小節一小節仔細練習之後，發現這首曲子藏著許多動人的部分。如果邊彈鋼琴邊說明的話，大家應該瞬間就能明白我在說什麼，但若寫成文字，可能會覺得千言萬語也搔不到癢處。

從音樂的角度看，大家都覺得，動聽的曲子是眾多動人之處的集合體。分段拆解這首美麗的曲子之後，我發現有些片段的旋律相當流暢華美，下個片段則讓人心情愉悅，或是和聲特別完美，有的則能一口氣炒熱氣氛。隨手指定

任一個小節都會發現，作曲家將自己找到的寶石鑲在裡面。

知名俄羅斯鋼琴家魯賓斯坦＊曾在登上舞台之後這麼說：「蕭邦的每個音符都由純金打造，請大家仔細聆聽。」

我不斷地練習讀譜，發現自己能以全身每一個毛孔體會那些藏在樂譜裡的美麗，這些美麗是平常怎麼聽也聽不到的。演奏曲子，就是汲取這些美麗之後，再透過身體的肌肉播放這些美麗。唯有演奏者才能細細品嘗這些美麗。這恐怕是只有演奏樂器的人才能享受的特權吧。

如果沒學鋼琴，我恐怕到死也無法走進音樂，體會蘊藏其中的美麗。

跨越困難的快感

即使是初學者，啊，不對，正因為是初學者，所以每星期都會在技術上卡關。

＊ Arthur Rubinstein, 1829-1894。

然而，反覆練習彈不好、彈不順的部分以後，突然間豁然開朗的情況同樣經常發生。比方說，前一天練了好幾遍也彈不好的段落，睡了一覺起來，突然就彈得很順。

會不會彈鋼琴是件沒什麼好爭議的事，我也因為學了鋼琴而發現在自己身上發生的奇蹟，但事實上，這類事情日常生活中經常發生。

好比說，應該每個人都曾有過突然會騎腳踏車的經驗吧。在沒有自排車的年代，應該每個人都曾在考駕照時遇到上坡起步的問題吧？可是，經歷了無數次引擎熄火，越過了無數個坡道後，不知不覺地，車子就變得像是自己身體的一部分，開起來輕鬆又自在。無比的快感，真正的。

反覆練習絕非痛苦的修行。思考攻略的方法，再採取行動與實踐，便能一步步揭開智慧的神祕面紗，並在過程中體會快感。因為這種快感而大量分泌的亢奮

感不是射擊遊戲那種，比較接近角色扮演遊戲「勇者鬥惡龍」。身體明明一直在動，卻接二連三湧現出不斷地探索世界、犯錯與找到寶物之際的快感。

從事體育運動的話，或許也能達到相同境界吧。

四十幾歲開始學大提琴，學了兩年多，一度放棄，過了五十幾歲又開始學習大提琴的霍特＊曾在《Never Too Late: My Musical Life Story》一書中，轉述同樣從中年才開始學鋼琴的朋友所說的話。

「真的是太棒了，我感覺自己的雙手愈來愈靈巧。就算沒有提醒雙手，我的雙手也知道該怎麼做。」

所有演奏樂器的人讀到這句話時，肯定都會心領神會地點點頭，就算是我這

＊ John Caldwell Holt。

種初學者都能切身感受這句話裡的意思。

麗子老師也經常說：

「不用那麼勉強自己啦，因為鋼琴會帶領你。」

剛開始時，我覺得這種說法太詩意、太抽象，不是很喜歡，但上過一堂又一堂的課之後，便完全領略了老師的話。

右手的讀譜結束後，沒過多久，左手的讀譜也結束了。剩下的就是左右手一起彈而已。

大家或許覺得，這應該很簡單吧？我原本也這麼覺得，但前面提過，我的雙手沒辦法既同時又獨立活動，因為體內還沒培養能做到這點的肌肉與神經。實際以雙手彈過一遍之後，就知道自己根本還不行。這讓我很想哭。

如果是自學的話，應該走不到現在這個地步吧，但讓右手與左手在同一時間按下琴鍵或許還有機會。

寫字與彈琴的共通之處

為了讓左右手的手指分開來彈琴，麗子老師告訴我，別用耳朵追著琴音，而是要將旋律切成一個個小節，然後記住位於同一條垂直直線上的指法。若問具體的練習方法是什麼，那就是將一小節拆成更短的單位。

比方說，以秒為單位拆解一小節的音符，接著記住〇‧二秒之後，左右手的手指分別在鍵盤上哪一個位置，後續的〇‧三秒與〇‧四秒也以相同的方式練習。

重複上述過程，記住一秒之內的指法後，再繼續相同的練習，直到記住十秒、二十秒之內，左右手的所有指法。

只要能做到這點，看起來就像是左右手流暢地彈出不同的旋律，即使當事人只是像機械般記住所有的指法。

沒有任何一本教本會教這種練習方法，從正統的鋼琴教育來看，這也是一種急就章的練習。

麗子老師一再提醒我「從頭彈到尾的練習要適可而止」，看來她怕我又像練習第一個版本的樂譜那樣過度練習，也一再強調，不適度休息，手指反而會記住彈錯的位置。

「記得練習彈不好的部分就好。如果一直在同一個地方彈錯，可是會掉進失誤的深淵喲，手指、大腦都會記住錯誤的位置。所以千萬不要心急，一點一點進步，一步步突破難關就好。如果有點進步，再從頭到尾彈一次，當做給自己的小

鼓勵。」

此外，如果每次都從頭彈到尾，練習最多次的一定是開頭的部分，這麼一來，曲子前半段與後半段的熟練度將有落差，一不小心就會變成只有一開始的部分彈得好，後面的部分彈得亂七八糟。

我的工作經常發生類似的情況。撰寫書籍這類長篇大論時，通常只會反覆閱讀開頭的部分，讓文章前後段的完成度出現落差。

有意義的失誤

不斷地反覆練習後，我明白了一件事，那就是失誤與反覆練習都有優點與缺點。

剛開始學鋼琴的時候，唯一支持我走下去的就是練習。如果練習就能學會，那我只要比別人多一倍、三倍，甚至是十倍，一定學得會。

「毅力」是我放在口袋裡的護身符。

每次上課，我都會拜託麗子老師彈琴，當做每星期的獎勵。說得極端一點，即使老師只彈「Do、Re、Mi、Fa、Sol」，每個音符也有輕重緩急之分，抑揚頓挫之美，都是動聽的音樂。

「老師好厲害！好棒！」

每次聽到我這種稚嫩又笨拙的讚美，麗子老師總是若無其事地回答「只是接

觸鋼琴的時間比較久而已」。

「有些人的確學得比較快，即使練習的內容相同，程度也會有落差。天分的高低是沒辦法改變的事實。

不過呢，不練習肯定不會彈。會彈的人一定都練習過。事情其實很單純。每個人的人生都會有工作、家庭或健康等問題，但這些問題都不構成學不會鋼琴的原因。學不會鋼琴單純只是練習不足。

彈得比鈴木先生好的人，就是練習量比鈴木先生還多的人。如果想彈得更好，就不能去玩，不能去喝酒，必須把自己關在家裡拚命練習鋼琴。先知道這點就夠了。」

練習是一切的基礎，如果練習即王道，那即使是我，應該也有勝算。

雖然重點在於反覆練習，但太散漫很沒效率，更重要的是讓腦袋動起來。

假設要先以左手拇指按下低音La，接著再以小指按下低兩個八度的La，這兩個白鍵之間的距離高達三十三‧五公分。

相較於其他樂器，鋼琴更常出現這種類似體育的動作。鋼琴就是這麼困難的樂器，必須持之以恆地練習。

要求手指進行困難的動作時，往往需要用眼睛確認琴鍵的位置。如果練習時只求個大概，那再怎麼反覆練習也不過是浪費時間。

彈完第一個La之後，要確認下一個La的位置，然後一邊記住位置，一邊反覆練習，直到能準確地按下琴鍵。

只要認真思考過，也確實練習過，那麼就算是失誤，也是有意義的失誤。

昇華至反射動作的程度

職業鋼琴家有很多種類型。李希特就認為「反覆」是練習的根本，但似乎也有例外。

許多人都見過李希特那種「機械式的反覆練習」，但問一百位鋼琴老師的話，會有一百位鋼琴老師說這種練習方法不好，就連李希特自己也說過：

「在一般人眼中，這種反覆練習很愚蠢，我承認這種說法很接近事實。」

—— 《鋼琴家於指尖思考》，青柳泉子

不過，像我這種菜鳥中的菜鳥，練習量的多寡往往直接反映在琴藝上。初學者之所以彈得不夠流暢，全因整個腦袋都在想下一個動作。那很像是在與英語母

語者對話時，一直將英語換成日語，結果跟不上對方的說話速度。如果可以直接聽懂英語，不需要在腦中轉換，就能像講母語一樣徜徉在英語之中了。同理可證，只有練到變成反射動作、練到肌肉記得動作，才能賦予動作感情。

才行。只有這些肌肉記住的記憶能讓你覺得真正內化了這首曲子。

歸根究柢，就是先苦練再說。努力是沒有盡頭的，必須近乎愚蠢地不斷練習

我參加了發表會後，被迫了解了上述原則。

還有件事必須清楚知道，碰巧彈對與真正的突破，在本質上完全不同。

彈得順的時候，的確可以彈好那些還彈不好的部分，不過這種情況少之又少。

「耶，我彈完了！我會彈了！」

上課時偶爾會碰巧彈得很順，我也因此樂到不行，但麗子老師通常會笑嘻嘻地說「那連續彈五遍看看」，藉此考驗我。

當然沒辦法連續五遍都彈好。

「那就把這個部分當成回家功課吧！」

我一直沒辦法突破雙手讀譜這個難關。一星期一次的練習只能增加一小段進度。寫書的部分，發表會結束後一定有辦法完成，唯獨鋼琴的進度無法如我所預測般前進。我焦急地問麗子老師到底要練習多久才能彈得好。

「如果覺得自己在逼自己練習的話，就該休息了。這時候沒有人能帶領你，也幫不了你，這也不是花錢就能解決的問題。

更重要的是鈴木先生那股『很想彈』的熱情。

不管挫折幾次，不管花多少時間都想繼續下去的心情。說到底，能不能學會的關鍵就在這裡。」

當山口組的對抗事件不斷傳出，不能上課的日子也愈來愈多。要是在上課前一天爆發事件，我整個人就會變得魂不守舍，對黑社會懷恨在心。

toi toi toi
—— 舞台兩側的魔法

不想參加發表會

若問我真正的想法，我原本是不想參加發表會的。最後之所以參加是應出版社的要求，說穿了就是要為接下來寫的書安排結局。但就結果來說，還好參加了發表會，只不過那心情與參加戶外演唱會一樣，以後是否再參加是另一個層次的問題。

以我個人來說，我覺得發表會只是把孩子逼入絕境的場合，孩子們的父母親或許都抱著「某天自己的小孩成為世界知名鋼琴家」的夢想。不過，百分之九十九・九的小孩都是凡人，如果沒有認清這點，硬要自己的小孩與天才競爭，恐怕只會讓小孩遭受難以想像的痛苦與挫折。

這世上有多不勝數的鋼琴相關書籍，換句話說，有許多方法能將孩子教育成

世界頂尖人士或是少數的天才。

比方說，教出辻井伸行的川上昌裕就曾在《鋼琴家超越進化的「極限」，有如奇蹟般的鋼琴指導》一書之中如此提到：

由於學習音樂的時候，不會有學校那種考試，所以若是放任孩子自由發展，孩子不太有機會了解自己。（中略）時至今日，音樂大賽已不是什麼特別的場合，而且從教育的角度來看，音樂大賽是很有意義的。（中略）有時候我們會聽到「不要跟別人比較」這種說法，我想這只是因為一旦和別人比較，有可能會失去自信，也有可能變得只想贏過對方吧。

這當然是對少數想站上顛峰的孩子說的鼓勵之語，雖然我明瞭，還是想從正面提出異議。

為什麼許多學過鋼琴的孩子會在踏入社會後放棄鋼琴？怎麼會把那三大部分的大人都學不好的東西稱為成功呢？

一如雨水滲入大地，這些人明明從小就讓身體吸收了許多課程，接受了琴藝精湛又充滿熱情的老師指導，學會了非常高深的技巧，卻在長大後放棄了在日常生活中親近鋼琴與音樂的機會。就算是孩子，也不一定要比賽成果，也不用趕什麼進度，只要能自動地接觸音樂就好了吧。

我敢從自身的經驗如此斷言。

完全不需要因為別人彈得很好而退縮。

不管別人彈得多好，都不需要覺得自己不如對方。

匈牙利鋼琴家瓦薩里＊曾這麼說：

我愈來愈覺得「藝術沒辦法教得會」。我怎麼可能讓不懂愛為何物的學生了解什麼是愛呢？如果不懂愛，又該如何演奏蕭邦的曲子呢？

——《遊藝黑白：世界鋼琴家訪問錄》

要彈出動人的音樂，不可或缺的不是技術。

進步的捷徑

相較於孩子們的學習，大人的發表會沒那麼嚴格。有些人只要稍微會彈就想在大家面前演奏，感覺就像是參加夏季慶典的卡拉OK大會一樣，單純開心就

＊ Tamás Vásáry, 1933-。

好。如果是女性的話，應該也會想盛裝打扮再踏上舞台彈鋼琴吧。如果每年都挑戰發表會，說不定還能交到朋友。

前面提到的青島律師很喜歡參加發表會。

我從三年前開始學鋼琴以後，連續三年（每年九月）挑戰發表會（笑）。我的兒歌彈得最像樣，所以前年彈的是〈紅蜻蜓〉，去年則彈〈七隻小烏鴉〉，今年彈了〈夏日的回憶〉。若問我到底想說什麼，其實正式上台的時候，我整個人緊張得腦袋一片空白，手也抖到不行，壓力大到快要哭出來。能夠認識這樣的自己，就是我這三年以來的收穫。非常抱歉，突然傳這種奇怪的訊息。希望發表會一切順利，我會為你加油。

我得在發表會之前練會曲子，所以也有一定程度的緊張。換句話說，發表會就像是截稿日期，帶給了我某種程度的壓力。有壓力能讓我在短時間內進步，會比拖拖拉拉地練習來得更有效率。

就這點而言，將孩子逼入絕境的鋼琴教育相當有效率。學才藝本來就得花不少錢，因此會有不練出一些成果，不能輕言放棄的壓力。我想，自學之所以容易放棄，或許可以說是沒有花大錢投資所致吧。

我最初的想法是，不管發表會上的演奏成功不成功，只要能在自己的房間用自己的鋼琴演奏曲子就心滿意足了，但後來發現，要能完美地完成演奏（以職業鋼琴家來說就是最棒的演奏）需要非常熟練。

一千次演奏中有九百九十次完成，這之後才能在眾人面前端出像樣的演奏。能在發表會完美地彈完整首曲子，代表演奏者真的很有實力。

讓心情為之一沉的重要場合

兒童發表會的通知單寫著「一起學習舞台禮儀吧」。我第一次聽到舞台禮儀這回事，便問麗子老師：「可以穿工作服裝上台嗎？」

「如果不問就不明白的話，鈴木先生要從社會人士的禮儀開始學嘍。」

這時候別說Do、Re、Mi了，我連「呃⋯⋯」的聲音都發不出來。

「大人也有彈得亂七八糟的人嗎？」

「正確來說，大部分的大人都是這樣，彈錯一半以上的比比皆是，沒有人可以完美地彈完。」

「彈錯很多次也沒關係嗎？」

「是沒關係啦，也有人彈到後面不知道該怎麼彈，乾脆把手放在膝蓋上說

『請容我從頭來過』哩。」

愈聽愈覺得可怕。

過了十一月中旬，我總算能夠雙手一起彈了。

在一心一意地練習之後，我發現放鬆是一切的根本。肌肉太緊繃、太用力，

沒有半點好處。要像漫畫《小拳王》主角矢吹丈一樣放鬆肩膀與雙手，進入無防

禦狀態，從容不迫地彈著鋼琴才行。某次練習時，我刻意模仿職業鋼琴家邊彈邊

前後左右搖晃身體的模樣，彈完之後，麗子老師指著門口說：

「要上廁所可以隨時去，沒關係，廁所有放一瓶芳香噴霧。」

當下我就知道，裝模作樣的演奏方式只會產生誤解，便對自己說，以後不用想太多，單純地面對鋼琴就好。

雙手的讀譜結束後，總算進入了真正的鋼琴練習。不過，我的節奏一直沒辦法保持穩定。我將節拍器設定為「♩＝100」，然後以雙手開始演奏，但沒兩下就立刻搶拍。

「太我行我素了喇。先靜下心來，聽著節拍器的聲音演奏。」

雖然老師提醒了很多遍，我的雙手就是對不上拍子。我覺得相當沮喪，沒想到自己這麼沒有節奏感。不可思議的是，單手的話，就能輕鬆地對準拍子。

苦戰還沒結束。

就算已經會彈了，只要稍微附加一點條件，就會立刻受挫。比方說，準備進入副歌時，一想到這裡要「漸強」，手指就會不聽使喚。練習當中，麗子老師會以不同的形容提出各種簡單易懂的建議。

「不要只用指尖彈，要像陽光緩緩照進心裡的感覺！」

可我一聽到麗子老師的建議，兩隻手就撞在一起，造成嚴重車禍。

「咦，怎麼這麼奇怪，是一口氣咕嚕咕嚕喝完啤酒的感覺嗎？」

我隨口說了句笑話，企圖掩飾丟臉的感覺。

「這種不尊敬烈酒的喝法不太好喲。」

沒想到麗子老師的作風這麼硬派。

持續練習的過程中，我隱約明白了一件事。

愈是告訴自己不要在意，就愈是在意。

我必須讓自己進入無心的狀態。所謂的無心就是空無一物，顧名思義就是無個狀態。

我的境界。用說的很容易，做起來卻不是那麼一回事，重點在於透過感官感受整個狀態。

之所以能發現這種不可思議的感覺，覺得自己稍微能夠控制這種感覺，是在某個練到精神恍惚的夜裡。當我練到肉體接近極限之後，整個人就像是頓悟的修

行僧一樣。疲勞讓我失去了專注力，所以肉體才創造出了這種無意識的狀態吧。

有些鋼琴老師或職業鋼琴家也曾提出類似的親身經歷。Thad E. Carhart 的老師安娜曾在送他平裝版的《箭藝與禪心》之際，建議他「就像你一路以來所經歷的，重點在於姿勢」。我曾試著讀翻譯版，但書中盡是日本人也很難讀懂的內容。

狀態下射箭。

簡言之，術是無術之術，射亦不射之道，換句話說，就是在手中沒有弓箭的

—— 《箭藝與禪心》

儘管如此，這本書似乎感動了鋼琴家，連原田英代也在《俄羅斯鋼琴至上主義的禮物》書中介紹。

對於想用意志力射箭的海瑞格，範士如此說道。

「請不要一直想著非怎麼做不可。」

「不是你在射箭，而是『那個』在射。」

師傅的話像在打啞謎。（中略）

或許當「我」消失時

音樂才能得到自由的翅膀

無邊無際地飛翔吧。

雖然我的程度還談不上飛翔，心態的轉變卻明顯地反映在演奏上。

為了一決勝負而努力

此外，發表會似乎有一上台就要演奏的不成文規定，不能像演奏爵士樂一樣，先坐在椅子上試按幾個琴鍵與發出聲音，所以老師要求我進行「第一次演奏」的練習。

正式上台時只有一次機會，沒辦法先彈幾次，調整好狀態之後再開始。

我每天讓自己站在鋼琴前面，假裝向不存在的觀眾敬禮，然後調整椅子的高度，在不發出任何聲音的情況下演奏曲子。由於只有一次機會，所以需要進行這類模擬。

只要有心，一天可以模擬好幾次。早上的時候、下班回家的時候，泡澡之後，吃完飯之後，我不斷地模擬第一次的演奏，以便身體習慣這種感覺。

我的課題是太在意別人，只要覺得旁邊有人就沒辦法好好演奏。隔音室的門上有個小小的玻璃窗，練習時只要有小孩的影子晃過，我就會覺得自己「被觀賞」。

發現自己的心理如此脆弱時，我真的非常錯愕。

該不會過去二十年被黑社會威脅的經驗一點用也沒有吧？

隨著時間過去，心裡的焦慮益發濃烈，也開始反映在琴聲上。

上課的時候，麗子老師突然說「音色像有陰影籠罩！」，我問老師怎麼一回事，她說：「你沒有把每個音彈好，想要順著氣勢彈完一直彈不好的部分。」之後也多次被老師指出相同的問題。

在發表會上演奏時，絕對禁止停下雙手，就算彈錯也沒關係，總是會有失誤

的地方，但絕不能每次都停下來。

「就算會撞到牆，也要一直踩著油門。」

聽到這句話，我更加為了彈不好的部分而著急。

進入十二月，總算又能用真正的鋼琴練習了。電子琴的觸感與真正的鋼琴截然不同，上課前幾分鐘都在重新習慣鋼琴的觸感。

「大部分的學生不是都用黑色的鋼琴練習嗎？發表會的鋼琴是木紋質感的平台式鋼琴。有些學生光是看到顏色不一樣的鋼琴，心裡就慌得不得了。」

的確很有可能因為換了台鋼琴就彈不好。

只能每天用真正的鋼琴演奏，讓雙手習慣鋼琴的觸感。

麗子老師的自白

差不多在發表會前夕吧，麗子老師說有事要對我說，請我去教室一趟。特地叫我去一趟，想必是很重要的事情。

「該不會不想教我了吧？」我心中泛起一絲憂慮。

「鈴木先生，到目前為止，真的非常謝謝你。」

「呃？怎麼了嗎？發生了什麼事？」

「我……懷孕了。」

一時之間，我有點意會不過來。

如此說來，老師最近都穿能修飾體型的衣服，所以我才沒發現，何況我連麗子老師已經結婚這件事也不知道。我從來沒問過麗子老師的私事，因為對我來說，麗子老師就是位鋼琴老師，別無其他。

既然如此，為什麼現在我會有種初戀破滅的苦澀感呢？

從發表會的前一周開始，我每天都把自己關在教室練琴。我這輩子從來沒有這麼認真，啊，不對，過去曾有一次這麼認真。

連輟學申請書都沒遞交，逕自從大學退學的我去了照片工作室與現像所。前者是出租的工作室，後者則是專業工房。某天，現像所負責人問我「有個工作得去美國一趟，你要不要試試看」。三星期後出發，條件是要有汽車駕照。

在美國攝影時，通常都是開車移動，助手必須會開車。

心想機會難得的我便謊稱自己有駕照，事情於是演變成我得在三星期之內取得汽車駕照不可。

第一步，我先去荻窪的非官方認證駕訓班上課。如果是在不能免除路考的非官方認證駕訓班上課，每天的練習時間沒有任何限制。我每天練六個小時，整整練習了一星期，然後去鮫洲接受臨時駕照的考試。如果沒考過的話，打算去府中的試場再考一遍。

結果，臨時駕照的考試考了五次都沒過，正式駕駛考試卻一次就過。等我拿到駕照的時候，只剩四天就要出發。

現在的我，就像當時一樣認真地練鋼琴，不對，說不定更勝當時，真的就是

一直一直苦練。我心裡想，如果最終還是失敗那也沒辦法。上完最後一堂課之後，緊張感達到頂點。

「我覺得自己快死了。大家都這樣嗎？」

「銀髮族學生都會很緊張，渾身散發著莫名的悲壯感，要比喻的話，氣氛很像是在守靈。」

既然如此，我只能前往西方極樂世界了。

命運之日

發表會當天，責任編輯與一起工作的專業校閱編輯一起來了。

不對，正確來說，是來觀察情況。

愈在意別人的視線，我就彈得愈不好。有熟人來的話，很可能會全盤皆墨，更何況連看起來像讀者的人都來了。教室的社長問我，「之前有鈴木先生的朋友問發表會的事，我告訴他們應該沒關係吧？」若從演奏來看，這關係可大了。

我的胸口口袋隨時都有一支錄音筆，而且隨時都在錄音，以便保留打官司所需的證據。我的出場編號是六號。原則上，彈得愈好的人會排在愈後面。「我前面有五個人啊……」想到這裡，心情就放鬆了一點。

反正看不懂樂譜，我決定演奏時不放樂譜。

我的老花眼不太嚴重，若戴普通的眼鏡會覺得樂譜太近，沒辦法對焦，若戴老花眼鏡或不戴又會覺得樂譜太遠，看不清楚。平常雖然勉強看得清楚，但聽到老師說「空手上台很酷耶」之後，我便決定不看譜演奏。

如果是彈過鋼琴的人，一定有過類似的經驗。曾經在發表會或演奏會前幾天，夢見自己在正式上台時忘記整首曲子。結果，這場惡夢延伸到現實生活，讓你忘記下個音該彈什麼，或是一口氣跳過好幾頁樂譜⋯⋯這對學習鋼琴的人說來，簡直就是揮之不去的夢魘。

——《夢裡總有鋼琴》

身為鋼琴家的小川典子一再強調，別不看譜演奏，確實地閱讀樂譜，才能避免悲劇發生。專家說的話絕對是正確的，但外行人總是不聽專家的建議。

等我事後播放錄音筆的內容才發現，正式上台前從老師身邊走過時，老師小聲念著「Toi Toi Toi」。事後問老師才知道，這似乎是「沒問題，一定能彈得很好的！」咒語。網路搜尋後得知是德語。遺憾的是，當時的我什麼都沒聽見。

正式上台後，我先向觀眾行禮，接著依照平常的練習調整椅子的高度，再坐在鋼琴前面。照理說，眼前的大批觀眾應該會映入我的眼簾，但當時的我什麼也沒看見。

我將以在鍵盤上滑動手指的滑奏（glissando）開始演奏〈Dancing Queen〉。我把右手的拇指指甲放在從右邊數來的第十個La，確認鍵盤的位置後，踩下了踏板，一口氣讓指甲移動到低兩個八度的La附近。

老實說，我一直覺得正式上場時，自己不會太緊張才對。沒想到我太高估自己了，不過是稍微彈錯，我的雙手就因為緊張而不住地顫抖，完全沒辦法控制自己的身體。

最終，我在跳過幾個小節的情況下彈完了整首曲子。不管是彈了一分鐘，還是彈了十分鐘，參加費都是一萬日圓。

專業校閱編輯送了我一束很漂亮的花，但我什麼也聽不到，只想說——

「練習的時候彈得最好！」

這句話而已。

最後一堂課

過完年後，準備與麗子老師上最後一堂課。

「鈴木先生，你之前光是彈出聲音就興奮到不行對吧？說什麼音色好美，那真是讓我感動得快要大笑出來。就是因為這樣，我才對你說『解放自我』什麼的。

大部分來到鋼琴教室的成人學生都是自己走到門口，我只是先進入教室與幫忙開門，從學生背後輕輕推一把而已。

我很開心能夠教大家鋼琴，也覺得自己學到不少。真的非常感謝。」

〈Dancing Queen〉是一首讚揚生命的歌，ABBA的四位成員都是主角，為了將充滿熱情的人生送給歌迷而唱。發表會結束之後兩個月，NHK的BS1播放了《永遠的ABBA，贏者全拿》紀錄片。U2的主唱波諾曾如此評論ABBA。

「過去是龐克搖滾的全盛時期。我們沒能接受ABBA。他們一直以來只做女性喜歡的音樂，所以老實說，我們沒把他們放在眼裡。不過，如今的ABBA

已是最偉大的流行樂團之一。他們很純粹地享受著音樂，這也是ＡＢＢＡ最厲害的地方吧。」

我不知道自己受到多少鼓舞，也不知道自己是否純粹地享受著音樂。

不過，鋼琴與麗子老師的確正面面對了我的勇氣。

YOU CAN DANCE

「如果會彈鋼琴的話……」這句抱怨，就此以後，不用再提。

結語

最近我在寫稿的時候都會播古典音樂來聽。自從學了鋼琴，我開始對古典音樂有興趣，也會聽一些知名鋼琴家的演奏。

在麗子老師的「唆使」下，我去了趟戶外演唱會，聽了非常喜歡的樂團演奏，也因此得到用全身感官感受音樂的經驗。之後參加了發表會，也有了趁著工作空檔學會的曲子。事實上，電子琴就放在我的書桌正後方。

就算現在不繼續上課，收穫也已經超乎預期了吧。

當然，我不打算放棄。

被動也好，主動也罷，我希望就此享受音樂，直到嚥下最後一口氣的那天。

就像我懂得欣賞料理，知道餐廳花了多少心血才能端出如此菜色，學了鋼琴以後，我明白職業鋼琴家除了天分之外，背後還進行了大量的練習，才能彈出如此美妙的音樂，我也更加尊敬他們。

理解事物的最佳捷徑就是動手做看看。

從這點來看，讓學生討厭音樂的音樂課，以及讓討厭運動的人更討厭運動的體育課，實在太可恨。

老實說，在五十二歲開始學習鋼琴時，我曾經想過「都這把年紀了，學什麼鋼琴」。開始學習鋼琴的時間愈晚，就得付出更多時間才能學得好，而且絕對沒辦法像從小開始學習鋼琴的人那麼厲害。

不過，成熟的人格讓我從音樂得到許多體會。

就算是很晚才開始學習鋼琴，也不會有任何損失。有機會的話，希望大家回顧自己的前半生。只有出了社會，才能真正懂得學習的滋味。

聽說麗子老師教過一位從沒學過鋼琴的八十歲男性。這位男性原本是大學教授，希望自己「在死之前，能夠學會鋼琴」。之後便開始上課，並以練習兒歌為主。到了九十歲住院檢查，他的家人聯絡老師，「他已經連走路都走不動了」，

連續十年的課程才就此畫下休止符。

隔年，他的家人寫了一封信，通知老師他過世的消息。

父親直到最後都開心地彈著家裡的鋼琴。就算重聽到必須戴上助聽器，父親還是一臉滿足地彈著擅長的兒歌。父親總是開心地說「這個和弦是老師教我的」，看來過去十年父親學得很開心，真的非常感謝老師。謝謝老師在這麼漫長的時間裡，願意捺著性子教父親鋼琴，真的真的非常感謝。

鋼琴老師真的一份很棒的工作啊。

音樂能讓人生變得更豐富。

的確，鋼琴老師這份工作讓人生變得更豐富了。雖不是想在世界鋼琴大賽得

獎，夢想站上頂點的鋼琴家，卻能讓學生更快地感受音樂的美好與樂趣。站在音樂教育的最前線，應該擁有無限的可能性與喜悅吧。

日本有許多鋼琴老師，她們都是無可替代的資產。

最後有一點要聲明，麗子老師上課時都是用敬語與我交談。

基於私心，希望麗子老師能改掉這點。

Toi Toi Toi。

希望各位的人生也能有音樂相伴。

也希望麗子老師生下一個健康活潑的寶寶。

作者演奏實況錄影

參考文獻

- 《ピアニストへの基礎 ピアノの詩人になるために》（〔暫譯〕成為鋼琴家的基礎：成為鋼琴詩人的準備），田村安佐子，筑摩書房。

- 《夢はピアノとともに》（〔暫譯〕夢裡總有鋼琴），小川典子，時事通信社。

- 《ピアニストは、進化する「限界」を超える奇跡のピアノ指導》（〔暫譯〕鋼琴家超越進化的「極限」，有如奇蹟般的鋼琴指導），川上昌裕，ヤマハミュージックメディア。

- 《セロニアス・モンクのいた風景》，村上春樹編・譯，新潮社。
　──《爵士群像》，《瑟隆尼斯・孟克》，村上春樹著，賴明珠譯，時報文化。
- 《パリ左岸のピアノ工房》（〔暫譯〕巴黎左岸的鋼琴工房），T・E・カーハート，村松潔譯，新潮社。
　──*The Piano Shop of the Left Bank*，Thad E. Carhart。
- 《ピアノを弾く身体》（〔暫譯〕演奏鋼琴的身體），岡田暁生監修，岡田暁生、伊東信宏、近藤秀樹、大久保賢、小岩信治、大地宏子、筒井はる香，春秋社。
- 《ピアニストは指先で考える》（〔暫譯〕鋼琴家於指尖思考），青柳泉子，中央公論新社。
- 《ミスタッチを恐れるな　伸び悩みの壁を越え、演奏に生命力を取り戻す》（〔暫譯〕別害怕彈錯，跨越成長的牆壁，替演奏找回生命力），ウィリアム

・ウェストニー，西田美緒子譯，ヤマハミュージックメディア。

——The Perfect Wrong Note: Learning to Trust Your Musical Self，William Westney。

・《クラシックのピアニストたち》（〔暫譯〕古典鋼琴家們），萩谷由喜子，ヤマハミュージックメディア。

・《ピアノレッスンズ》（〔暫譯〕鋼琴課），ノア・アダムス，大島直子譯，中央公論社。

——Piano Lessons: Music, Love, and True Adventures，Noah Adams。

・《シューマンの指》（〔暫譯〕舒曼的手指），奧泉光，講談社。

・《ピアノ音樂史事典》（〔暫譯〕鋼琴音樂史事典），千藏八郎，春秋社。

・《弓と禪》，オイゲン・ヘリゲル，稲富栄次郎、上田武譯，福村出版。

——Zen in the Art of Archery，Eugen Herrigel。

——《箭藝與禪心》，奧根・海瑞格著，魯宓譯，心靈工坊。

- 《成功する音楽家の新習慣 練習・本番・身体の戦略的ガイド》（〔暫譯〕成功音樂家的新習慣：練習、正式上場與身體的戰略指南），ジェラルド・クリックスタイン，古屋晉一監修、藤村奈緒美譯，ヤマハミュージックエンタテインメントホールディングス出版部。

—— *The Musician's Way: A Guide to Practice, Performance, and Wellness*，Gerald Klickstein。

- 《蜜蜂と遠雷》，恩田陸，幻冬舍。

—— 《蜜蜂與遠雷》，恩田陸著，楊明綺譯，圓神。

- 《羊と鋼の森》，宮下奈都，文藝春秋。

—— 《羊與鋼之森》，宮下奈都著，王蘊潔譯，尖端。

- 《調律師》（〔暫譯〕調音師），熊谷達也，文藝春秋。

- 《神様のボート》（〔暫譯〕神之船），江國香織，新潮社。

- 《ロシア・ピアニズムの贈り物》（〔暫譯〕俄羅斯鋼琴至上主義的禮物），原田英代，みすず書房。

- 《だからピアノを習いなさい　子どもの生き方が変わる正しいピアノの始め方》（〔暫譯〕所以請學鋼琴：讓孩子的生活方式改變的鋼琴學習方式），黑河好子，ヤマハミュージックメディア。

- 《ピアニストは語る》（〔暫譯〕鋼琴家如是說），ヴァレリー・アファナシエフ（Valerij Pavlovič Afanasiev），講談社。

- 《ピアニストならだれでも知っておきたい「からだ」のこと》，トーマス・マーク、ロバータ・ゲイリ、トム・マイルズ，小野ひとみ監訳，古屋晋一訳，春秋社。

—— *What Every Pianist Needs to Know about the Body*，Thomas Carson Mark、Roberta Gary、Thom Miles。

- 《千萬不要學鋼琴〔新版〕》，Thomas Mark 著，盧秋瑩譯，原笙國際。

- 《ピアニストが語る！音符ではなく、音楽を！》，焦元溥，森岡葉譯，アルファベータブックス。

—《遊藝黑白：世界鋼琴家訪問錄》，焦元溥著，聯經出版公司。

- 《增補版 ピアニストが語る！現代の世界的ピアニストたちとの対話》，焦元溥，森岡葉譯，アルファベータブックス。

—《遊藝黑白：世界鋼琴家訪問錄一～四》，焦元溥著，聯經出版公司。

- 《趣味で楽しむピアノ・レッスン1 音符読みからはじめる》（〔暫譯〕邊玩邊學鋼琴 課程1 從閱讀音符開始），元吉ひろみ，ヤマハミュージックエンタテインメントホールディングス出版部。

- 《趣味で楽しむピアノ・レッスン2 音符が読める大人のために》（〔暫譯〕邊玩邊學鋼琴 課程2 成為讀得懂音符的大人），元吉ひろみ，ヤマハ

ミュージックエンタテインメントホールディングス出版部。

- 《ネヴァー・トゥー・レイト　私のチェロ修業》（〔暫譯〕），ジョン・ホルト，松田りえ子譯，春秋社。

—— *Never Too Late: My Musical Life Story*，John Caldwell Holt。

- 《音楽を考える人のための基本文献34》（〔暫譯〕）思考音樂的人的基本文獻34），椎名亮輔編著，三島郁、筒井はる香、福島睦美，アルテスパブリッシング。

- 《ピアノ物語》（〔暫譯〕鋼琴的故事），ヒルデブラント，土田修代譯，音楽之友社。

—— *Pianoforte: Der Roman des Klaviers*，Dieter Hildebrandt。

- *Playing the Piano for Pleasure: The Classic Guide to Improving Skills Through Practice and Discipline*，Charles Cooke，Skyhorse Publishing。

VIEW 117

有時混黑道，有時彈鋼琴
ヤクザときどきピアノ

作　者——鈴木智彥
譯　者——許郁文
責任編輯——陳詠瑜
校　對——聞若婷
行銷企畫——林欣梅
封面設計——FE工作室
內頁設計——張靜怡

編輯總監——蘇清霖
董事長——趙政岷
出版者——時報文化出版企業股份有限公司
　　　　　一〇八〇一九臺北市和平西路三段二四〇號三樓
　　　　　發行專線——(〇二)二三〇六——六八四二
　　　　　讀者服務專線——〇八〇〇——二三一——七〇五
　　　　　　　　　　　　(〇二)二三〇四——七一〇三
　　　　　讀者服務傳真——(〇二)二三〇四——六八五八
　　　　　郵撥——一九三四四七二四時報文化出版公司
　　　　　信箱——一〇八九九臺北華江橋郵局第九九信箱
時報悅讀網——http://www.readingtimes.com.tw
電子郵件信箱——newstudy@readingtimes.com.tw
時報出版愛讀者粉絲團——https://www.facebook.com/readingtimes.2
法律顧問——理律法律事務所　陳長文律師、李念祖律師
印　刷——勁達印刷有限公司
初版一刷——二〇二二年五月二十七日
定　價——新臺幣三〇〇元
（缺頁或破損的書，請寄回更換）

時報文化出版公司成立於一九七五年，
一九九九年股票上櫃公開發行，二〇〇八年脫離中時集團非屬旺中，
以「尊重智慧與創意的文化事業」為信念。

有時混黑道，有時彈鋼琴／鈴木智彥著；許郁文譯.
-- 初版. -- 臺北市：時報文化出版企業股份有限公
司, 2022.05
208 面；14.8×21 公分. -- (View；117)
譯自：ヤクザときどきピアノ
ISBN 978-626-335-247-6（平裝）

1. CST：鋼琴　2. CST：通俗作品

917.1　　　　　　　　　　　　111004349

ISBN 978-626-335-247-6
Printed in Taiwan